嶺貴子的
季節鮮花課

Salon Flowers

嶺 貴子
MINE TAKAKO

美好的緣分

說長不長，說短不短的11年。

生平第一次踏上台灣的那年初夏，我女兒才剛滿3歲。當時的我完全無法想像我會在這片土地住上11年，還開了花店，也透過花和許多美好的人產生了連結。

很感激這次可以出版seasonal workshop的書，這也是一直以來能夠和台灣的大家交流的契機。相信也有很多不熟悉我的讀者，所以想用開頭打招呼的方式代替嚴肅的前言，談談我開始工作坊的原因。

當初會來到台灣，主要是受到2011年的311大地震影響。在持續不停的餘震中，因為擔心年紀還小的女兒和各種環境帶來的不安，當下就接受了丈夫的朋友「要不要來台灣住一下試看看呢？」的提案，連要待多久都沒決定就過來了。

剛來的時候真的連認識的人都沒幾位，也不知道什麼時候會回日本，每天好像就是在等著天黑。但隨著慢慢習慣這邊的生活、女兒開始上幼稚園後，也終於有了自己的時間。在接女兒下課前我都會盡量到街上逛逛，街道上可以看到各種台灣獨有的植物；開始逛花市後，也慢慢對這片土地上的植物產生興趣，經由花兒們讓我感受到了季節的變化。

在建國花市認識了野蔓園的YAMANA老師後，也讓我遇見了更多台灣的季節植物。我想，如果可以專注在台灣這些充滿活力的植物上，將它們介紹給更多的人那該多好。於是決定開始工作坊，進行主要使用台灣季節植物的投入式插花教學。

為何堅持投入式插花呢？最大的原因是，這種方式可以解決雜草或莖較細軟的花草無法插在海綿上的問題。再來是比起插出跟我一樣的作品，我更想介紹的是，如何根據季節挑選花器，再依照植物自然的線條和長度插花的觀念。

比起從鮮花到枯萎，甚至是枯萎之後還繼續當裝飾，我希望傳達的反而是可以每天藉著換水、梳理花材，在日常的照顧中觀察花材長度和量的變化來更換花器和擺放的場所，這樣更貼近心裡的插花方式，所以開始了工作坊的課程。

最重要的是，不只是開心的日子，就連寂寞或難過的時刻，能夠將出現在生活中的季節花材，用讓它們如同回歸大自然的方式插放，也是我藉由植物感受季節更迭，支撐自己心靈並療癒自我的方法。

時光飛逝，默默地就迎來了第11個夏天。

因為台灣的植物，讓我能像現在這樣和大家一起享受季節變化，是一段無法取代的美好緣分。

各位學員、顧客、Salon的工作人員、畢業生，還有一起努力製作這本書的團隊，謝謝大家。

2022年 初夏
嶺貴子

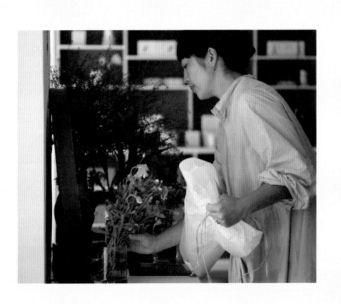

SPRING

春

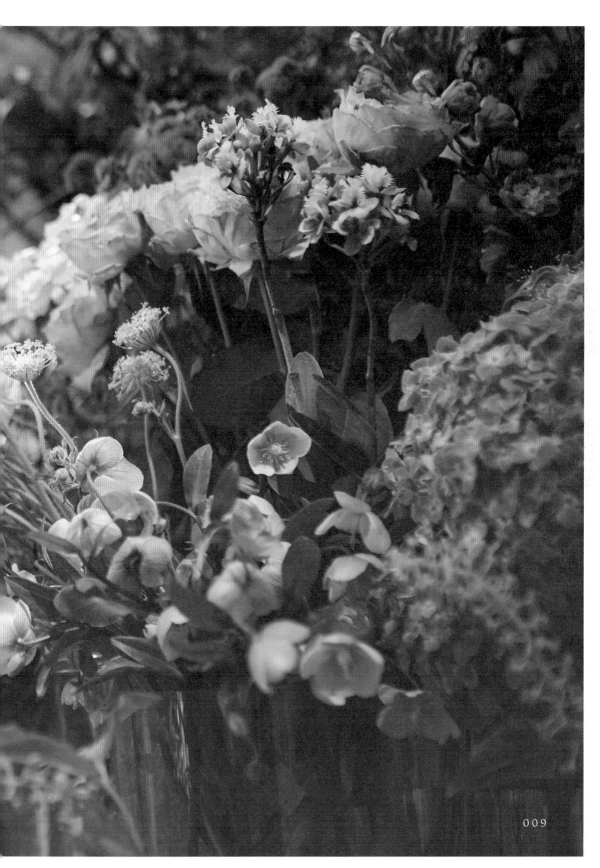

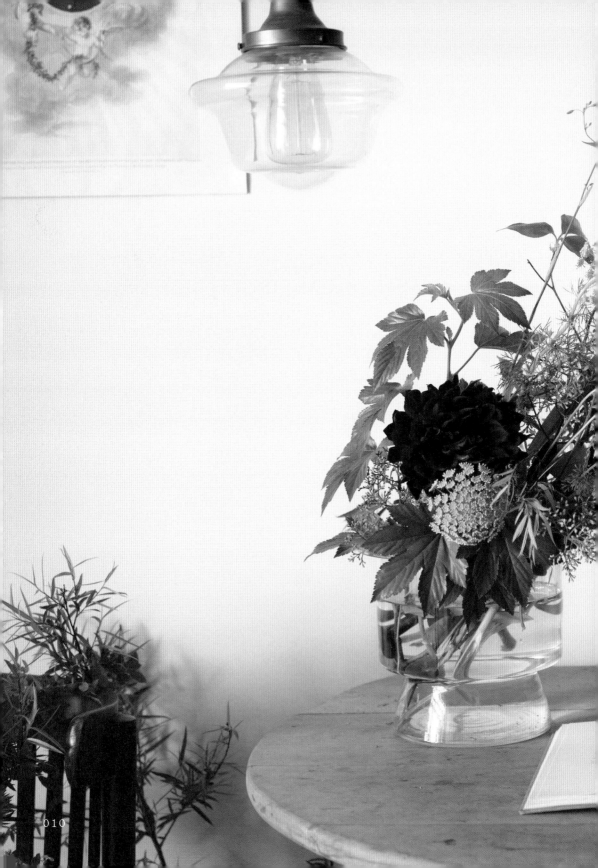

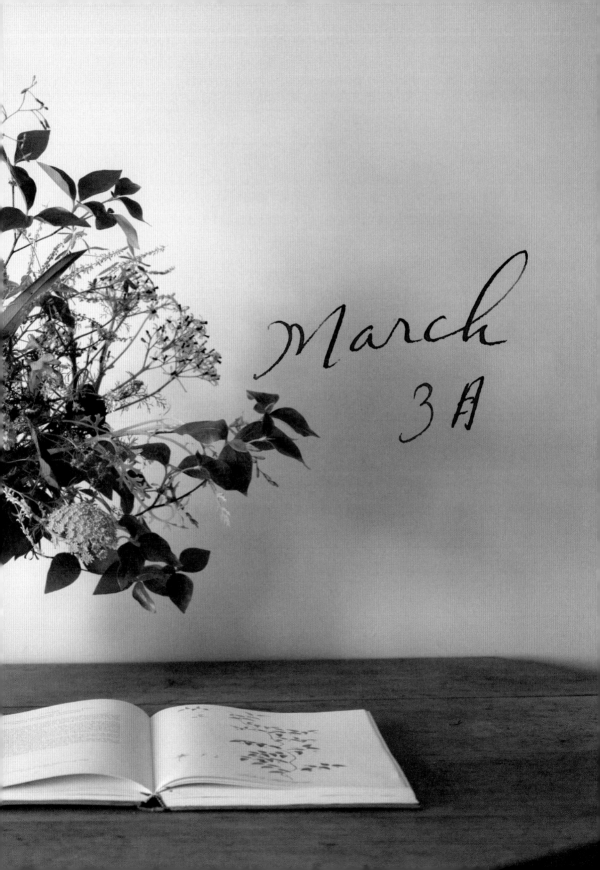

March
3月

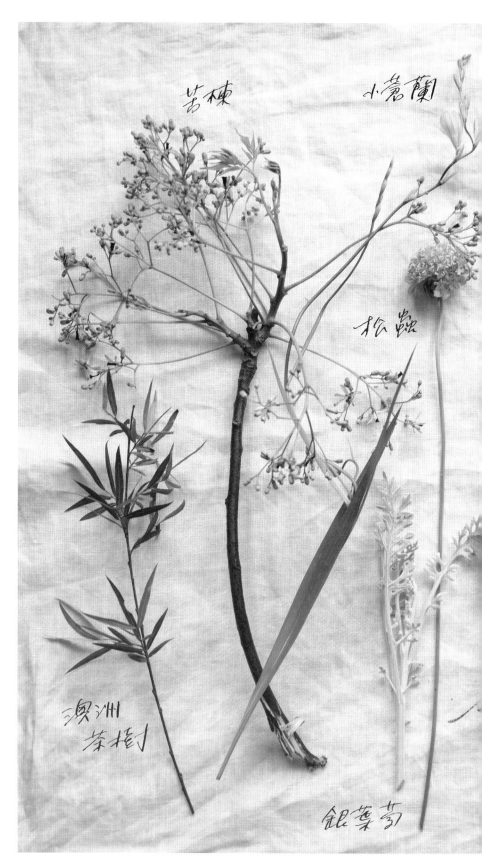

苦楝　　　小蒼蘭

松蟲

澳洲
茶樹

銀葉蒿

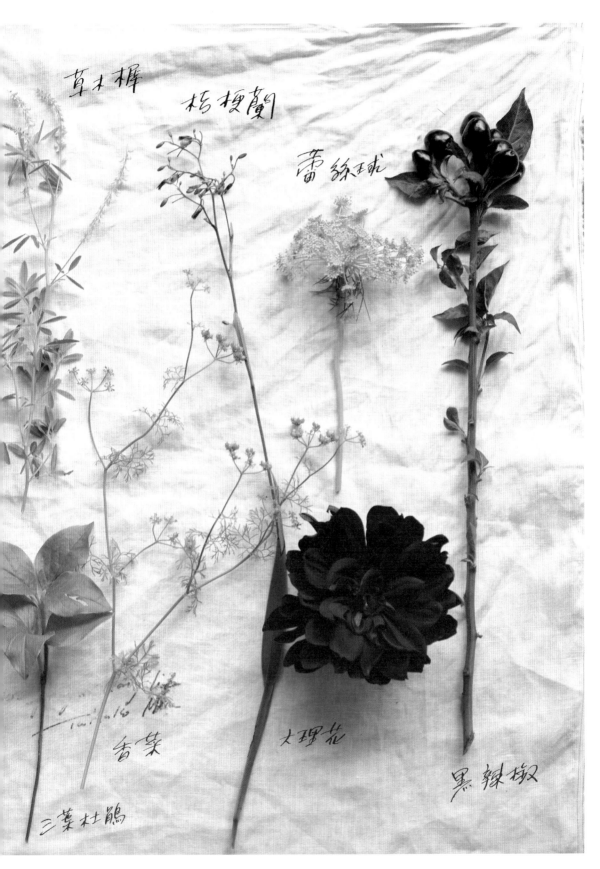

草木樨

桔梗蘭

蕾絲球

香菜

大理花

黑辣椒

三葉杜鵑

春天的線條與色彩

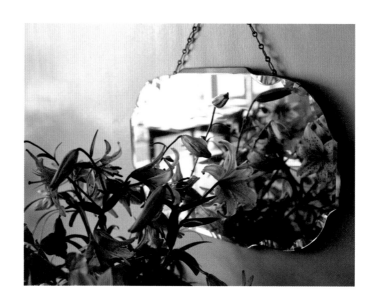

春天了。台北洋溢著各種春天的植物，原本空曠到讓人有點寂寞的山林中開始有花草漸漸發芽，在地平線上畫出一條蓬鬆的線條。

在台灣短暫的春季裡，我喜歡使用能夠營造出空氣感的蓬鬆花材，例如人參花、草木樨以及蘿蔔花。

記得要做出像蜘蛛網般柔軟的網狀結構（請參照151頁說明），溫柔地包覆春天的小花小草。像這樣如棉花般輕柔的插花方式，也是這個季節專屬的。在顏色搭配上，我會選擇一些淡粉彩色系的花。不過如果全部都用淡色系的話，反而很難凸顯植物的線條，這個時候我會另外使用色系較強烈的黑色大理花或小的辣椒果實來搭配。

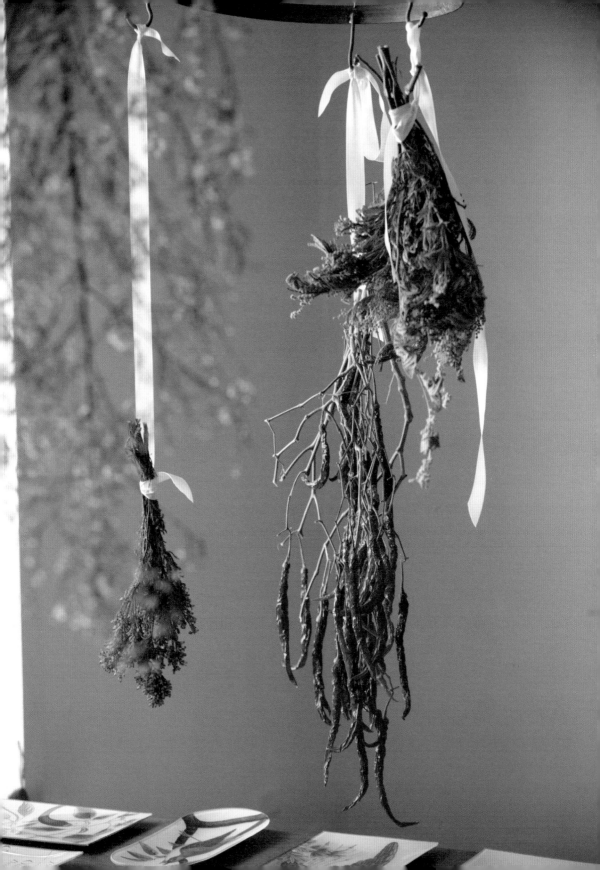

像這樣混搭對比色彩的花材，可愛的配上個性強烈的，粉淡色系搭配濃烈色系，就像女孩們在畫淡妝時加上眼線一樣，效果反而會更好。只要在粉彩色的花材中加入一枝黑色大理花，就可以立刻展現花朵明確的線條層次。

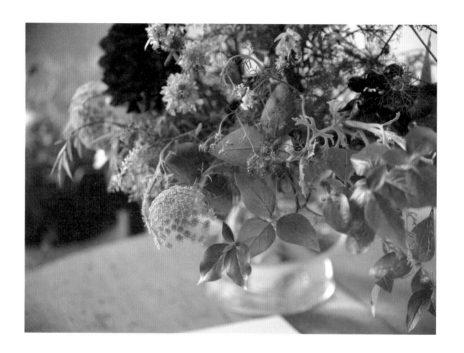

比起使用木莓葉或四照花等枝幹類，我會選擇比較柔軟的葉材為主花材來呈現春天輕巧的感覺。

這個季節的花器，可以選擇看起來有點故事性又帶有女性線條的，或是顏色漂亮的類型。如果花器的樣式獨特，那麼擁有自由姿態的花朵們也會自然地和空間融為一體。相反地，顏色較沉或有棱有角的花瓶就比較不適合。

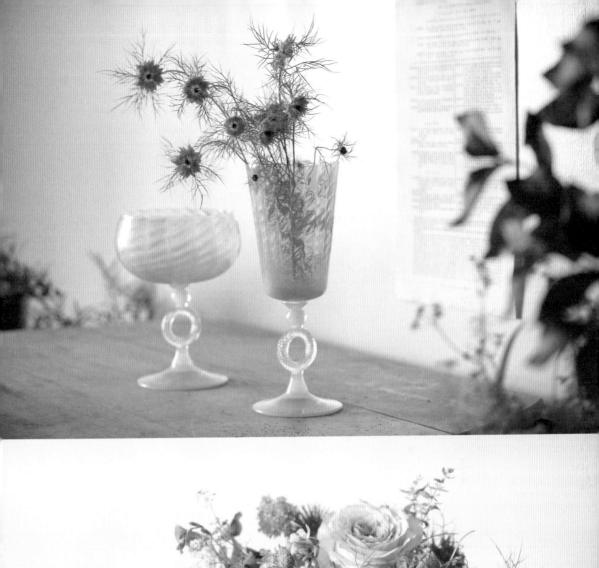
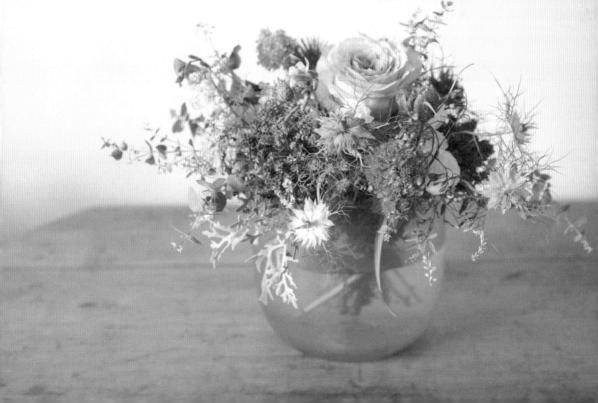

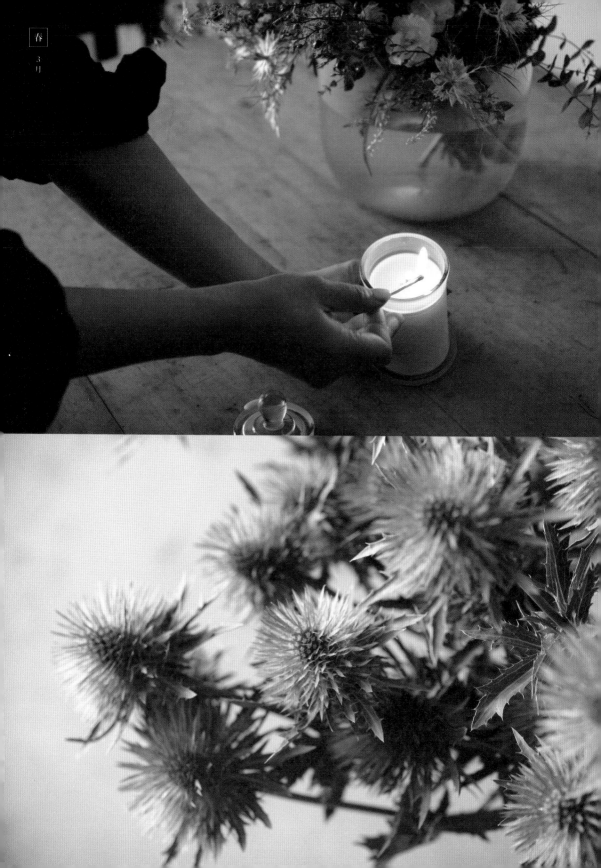

另外，訣竅是要想像自己在編織蜘蛛網，巧妙地將花材一個一個編入網狀的細枝裡。投入式插花的重點是要自由地將花材放在自己喜歡，且看起來又自然的地方。一旦熟悉了，就能判斷什麼樣的植物應該如何使用，如此一來，當你走進花店，自然就會知道要買什麼花材了。

在季節鮮花課的課程中，希望同學也能學會判斷，什麼樣的花適合什麼器皿。

每年，我們都會安排帶學生到花市上課的進階班。課程中會介紹更多選擇花材植物的技巧，以及如何增長它們的壽命。因為對我來說，每天換水、整理枝椏、並依照花材的大小和份量來選擇適合的花器，這些小小的步驟不但豐富了我的日常生活，同時也讓身心靈更富足。

希望季節鮮花課能讓大家體會到，插花不僅僅是上課的當下，還可以成為每個人日常生活的一部分。

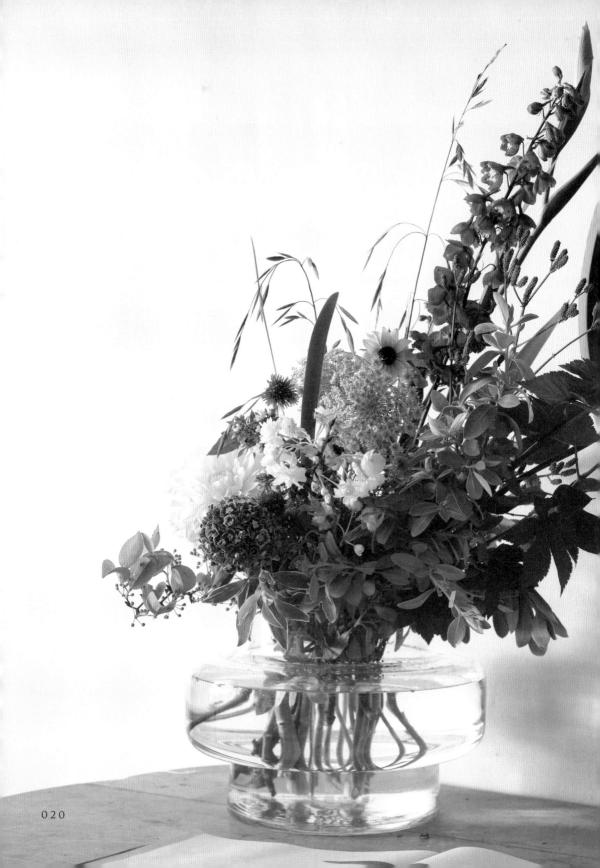

April
4月

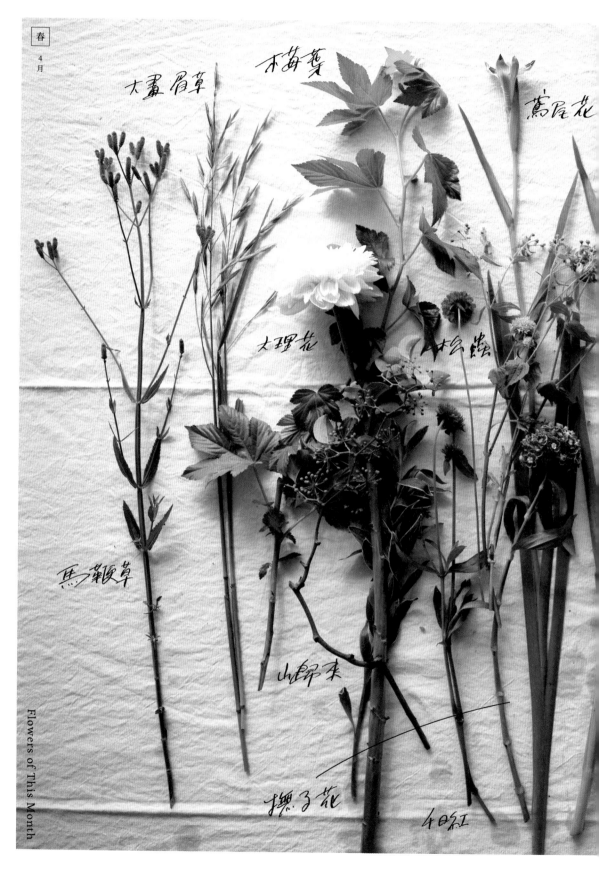

大畫眉草

木莓葉

蔦尾花

大理花

松茸

馬鞭草

山歸來

撫子花

4日紅

深山櫻　　大飛燕　　蘿蔔花　　華八仙

向日葵

鳴子百合

銀鈕釦

蘋果花

花，離我們很近

四月的台北，日照時間已經慢慢變長，但氣溫還不會太熱，帶有十分舒爽的初夏感覺。這個時期在台北可以看到漂亮的水生唐菖蒲，在日本是「皐月」（五月）的象徵，也稱爲鳶尾花。

隨著日照時間逐漸穩定，植物長得更直更高了。每年到了這個時期，台灣的植物看起來都充滿了活力，顏色也一天比一天更鮮豔，生氣蓬勃的姿態似乎一點都不畏懼即將到來的強烈日曬。

也許是四月的台北氣候舒適宜人，來自農場的花材種類也十分豐富。我開始季節鮮花課的原因之一，其實就是想要支持台灣的花農。

台北是一個小小的城市，距離市中心很近的地方就有農家和山，所以花市裡有許多批發商都是自己種植花卉、自己販售，也讓我們有機會能近距離看到花農們努力地種植、培育新品種的樣貌。常常碰到花市的老闆們興奮地說：「我們新種了這款花喔」、「下個月它們會長更高，你拿回去插看看」。身爲花店老闆，讓我燃起了必須好好使用這些花材的強烈使命感，總是不小心買太多。最重要的是，這些花材都非常新鮮。

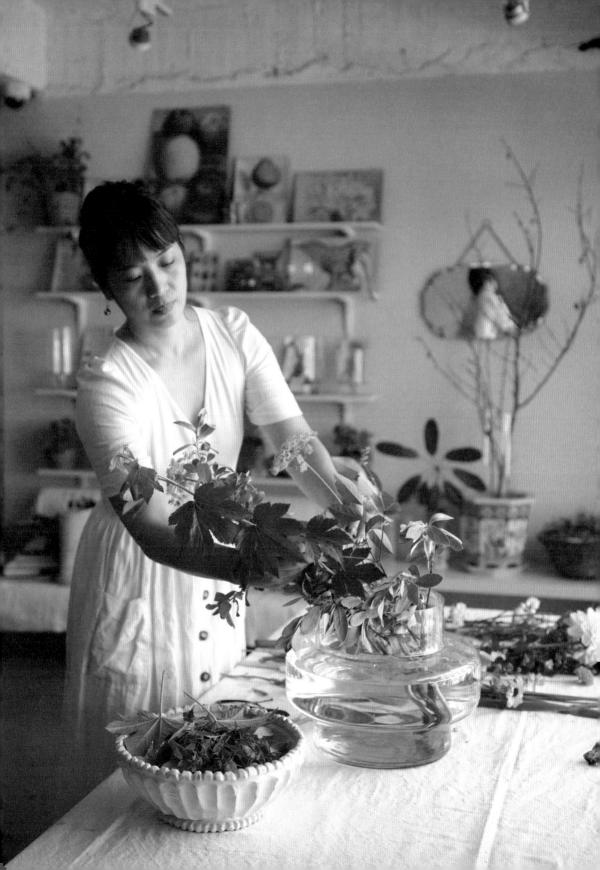

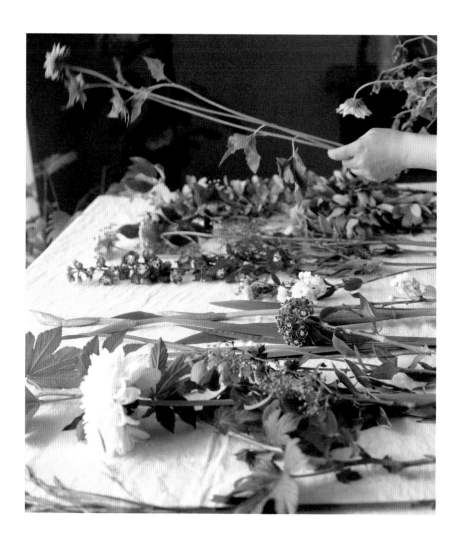

在東京的時候，我常去的是日本最大的花市「大田市場」。基本上，大田市場裡的批發商跟花農不會是同一個人，再來，市場裡的花多半是前一天，甚至更久以前就被採收、載到市場的。但是在台北，看到一排排剛摘下就運送來的鮮花並不是件稀奇的事，這也是我默默地被台灣的季節鮮花吸引的另一個原因。

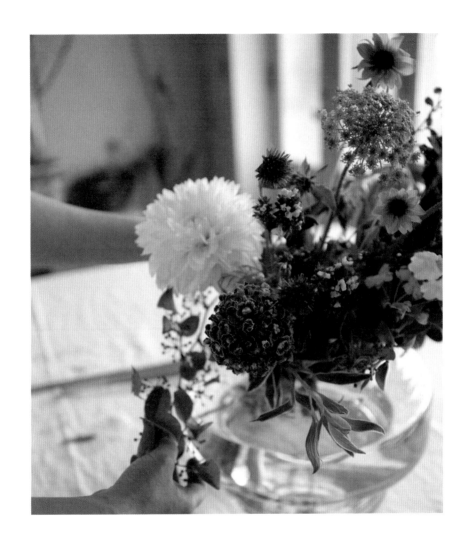

大約10年前，我剛來台灣時就認識了這位販售鳶尾花的批發商。當時他留著一頭金髮，感覺好像沒什麼熱情，我心裡還納悶，為什麼他明明做的是花材批發，店裡卻有那麼多手工木雕。但無論何時，他都有辦法幫我送來在山林中採收的鳶尾花、雪柳或山百合等等，各種漂亮的當季鮮花。

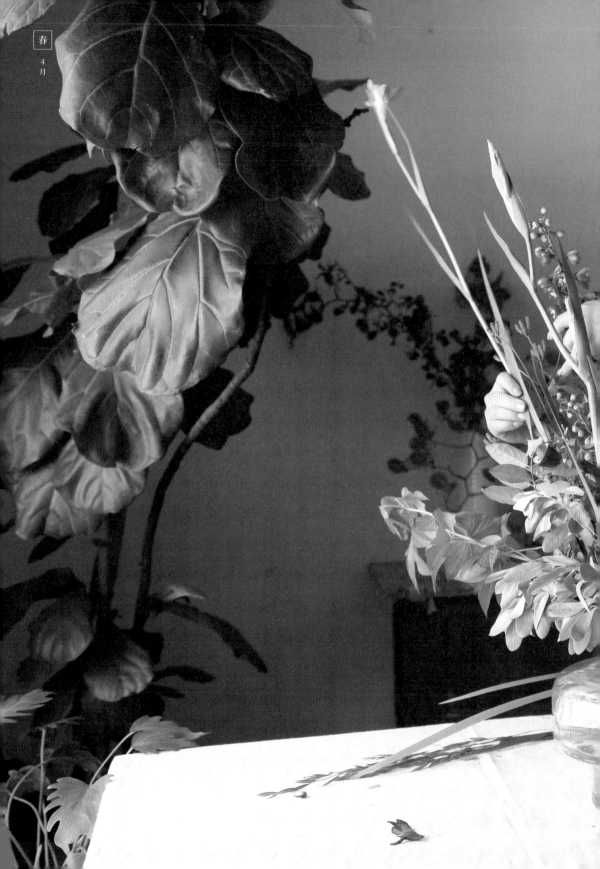

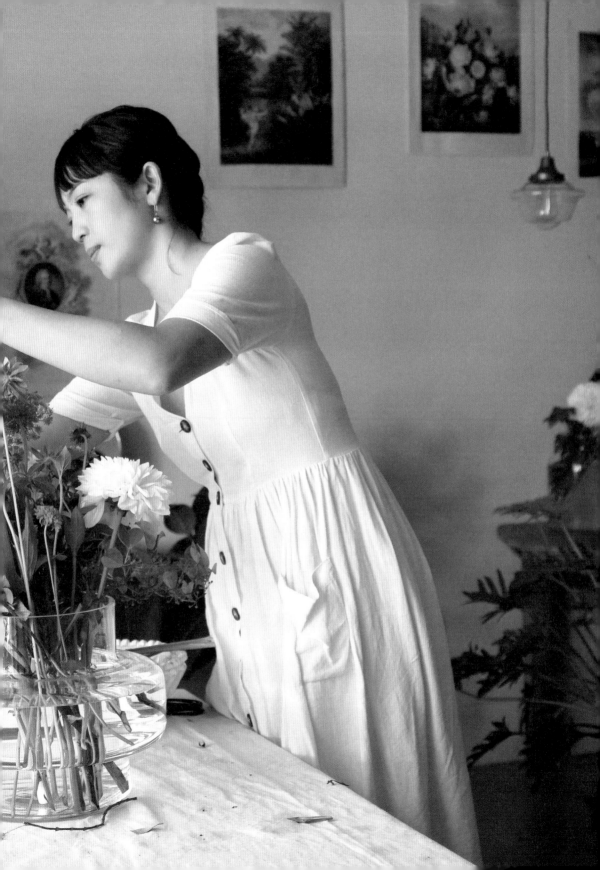

在充滿各種美麗鮮花的四月，我們選用了白色花材搭配深綠色系、長度
比較長的花，以及形狀偏圓的花材。

可以將鳶尾花插放在整體的最高點，想像她是一隻藍色的小鳥。為了凸
顯藍紫色的美，再把純白的大理花插放在對角最低的位置。

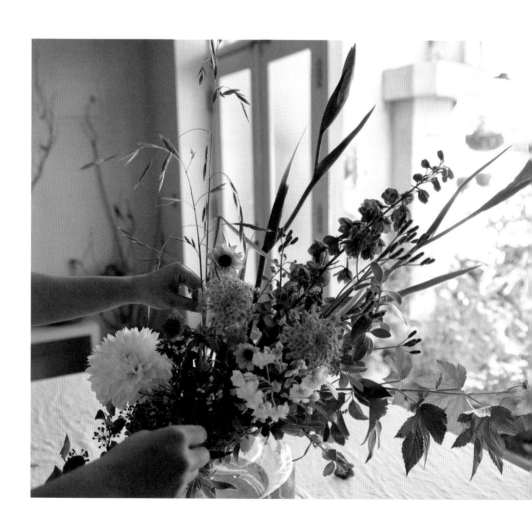

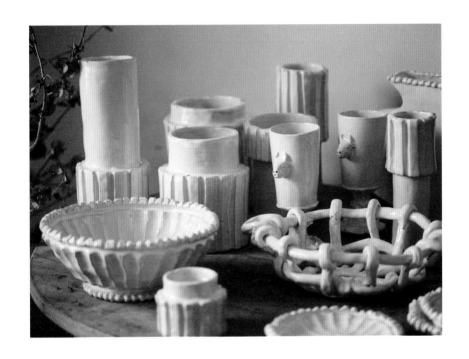

雖然仍是春天，但初夏般清爽乾淨的白色和紫色組合，搭配與紫色呈現對比的黃色小向日葵，加上植物直挺挺的姿態，呈現出這個季節美麗的綠色，充滿活力。最後再把我最喜歡的小判草插到整體較高的位置，讓作品更能完整傳達出初夏時愜意微風般的氛圍。

這個季節，我喜歡使用較大型的透明玻璃花器，或者像是陶藝師 Karco 的作品，不過於細膩，而是帶點安定感、有一些角度的花器。

題外話，現在也正是我釀製梅酒的季節。日本這個時期開著繡球花和梅花，在台灣則是鳶尾花和青梅，這已經悄悄地成為了我記憶中的季節性組合。

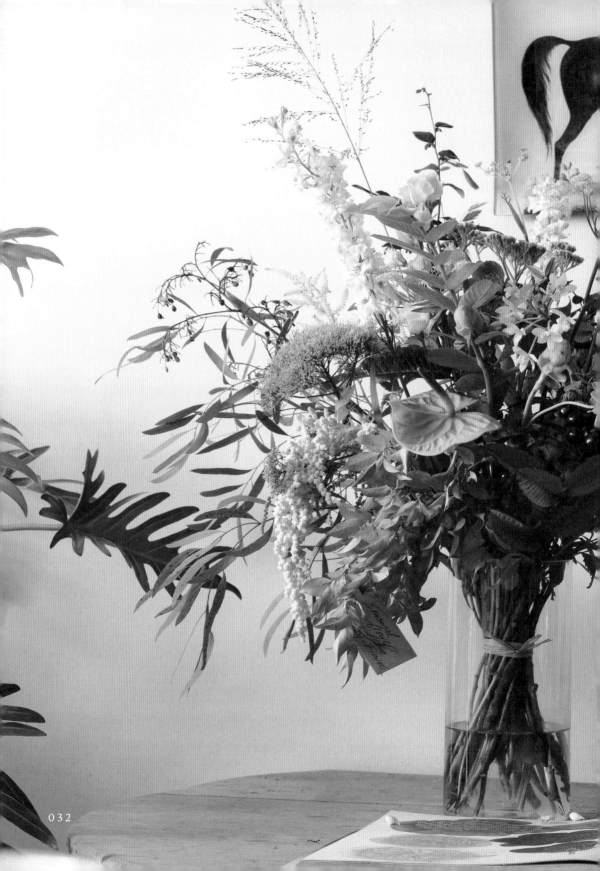

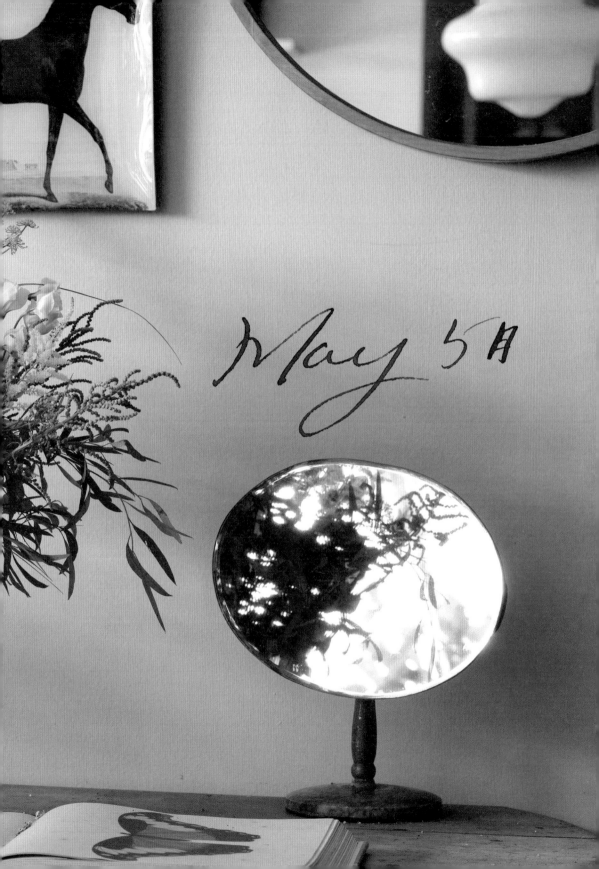

May 5日

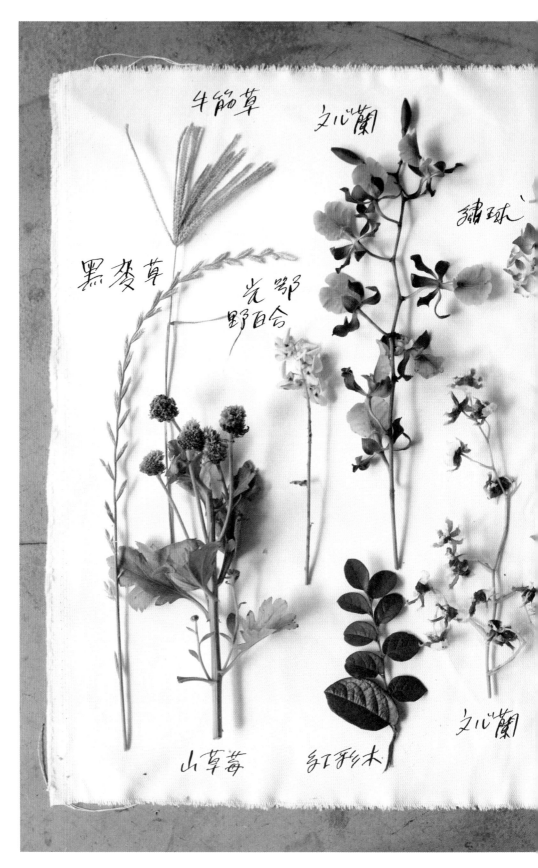

牛筋草

文心蘭

繡球

黑麥草

岩部
野百合

山草莓

紅彩木

文心蘭

夕霧

翠麗絲

水仙百合

三旬瑰

迷你
向日葵

紫嬌花

山枇花　　芭樂葉

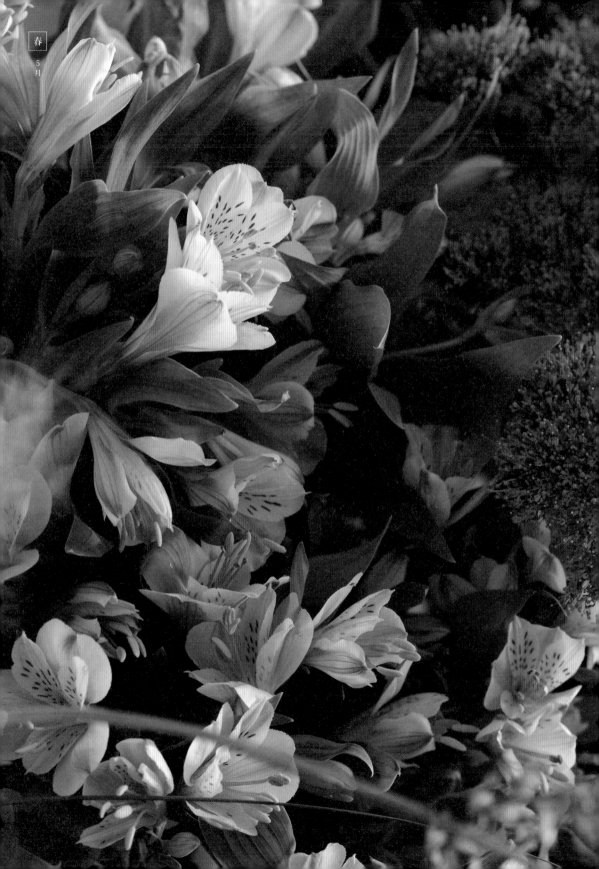

五月的湖畔風景

台北慢慢有了夏天的感覺。植物的生長速度越來越快，就像青少年一樣，轉眼間就又長高了。跟早春時宛如嬰兒般纖細的姿態完全不同，這個時候的植物散發出一種更強壯穩重的氣質。

這個時期的綠色植物種類豐富又獨特，例如豆科植物和芭樂葉等等，在Salon的課程中，我們會選擇這些當季的蔬菜和果樹當作主要素材。

因為這些植物都是很貼近我們生活的食材，但在都市裡反而沒有太多機會可以了解它們自然的狀態。希望透過課程中與這些花材的互動體驗，讓大家在上完課後增加日常生活中與家人或朋友交流的小話題。

這些成長中的植物與簡單的透明玻璃花瓶非常相配，在清澈乾淨的水中插放植物總是讓我感到神清氣爽。

使用透明花瓶的時候，透過清澈的水可以直接看到花腳的排列狀態，當花材以最自然的方式被插入花瓶時，花腳也會呈現出最漂亮的姿態。感覺就像所有的植物原本就是從這裡生長出來一般地自然。

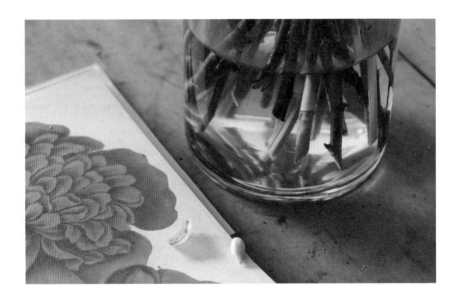

如果插花的時候只是一味的想要外表看起來漂亮，但是花器裡的花腳卻亂七八糟的，整體上很容易顯得不夠有深度。

這些彷彿茂密地生長在清澈湖畔的野花野草，也是我對台北五月植物的想像。

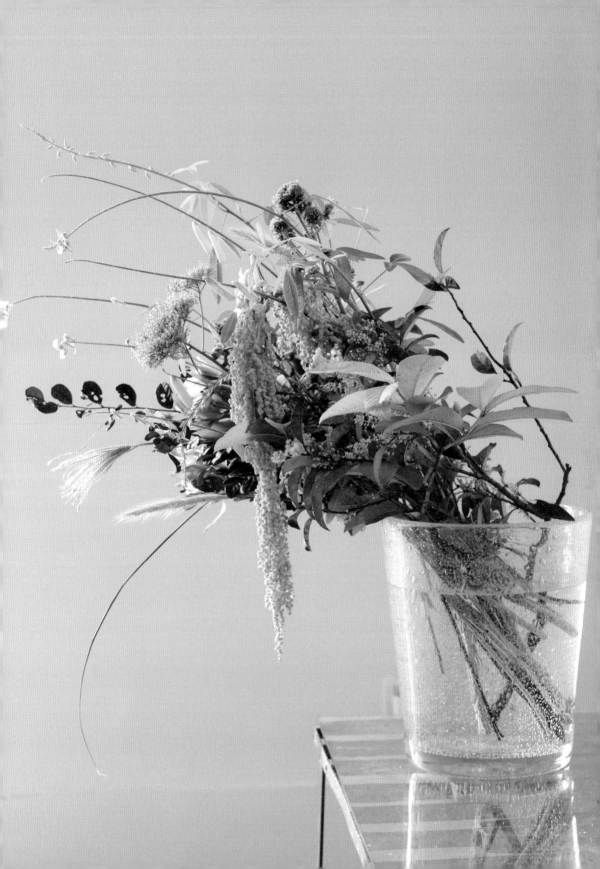

有趣的是，如果在插花前，能帶著
平靜的心情，仔細觀察植物的生長
方向和長度，再溫柔地將花材放進
花器裡屬於它們的位置，花瓶裡的
水也會很神奇地不容易變混濁。反
之如果過於急躁，強行把花材投入
花器，水不但容易變髒，花朵們的
表情也會看起來病懨懨的。

因為枝葉類植物在這個時期非常安
定地成長中，製作基底的步驟也變
得容易許多，就連柔麗絲（紅藜）這
樣頭偏大的花材也可以平穩地插放。

這種表現是使用早春花材時無法辦
到的。夏天前後，我會提高插花的
角度，用來表現高掛天空的陽光。
有的時候也會將插花的重心往後移
一點，同時逐步在主花的後面加上
更多花材，呈現入夏時野生植物們
彼此追逐的模樣，和慢慢伸展背脊
的感覺。

因為植物越長越高了，所以
這個時期會選擇使用高度
較高的花器。

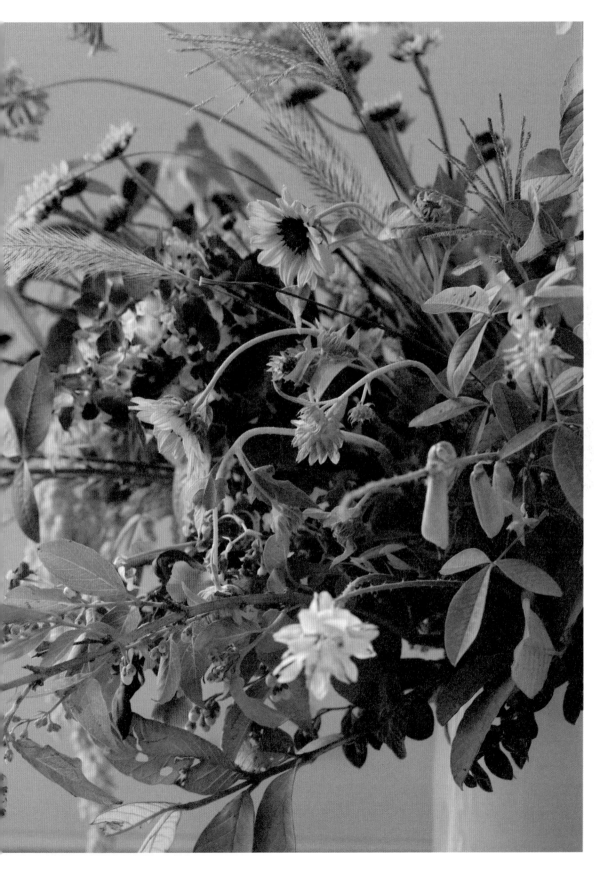

Summer

夏

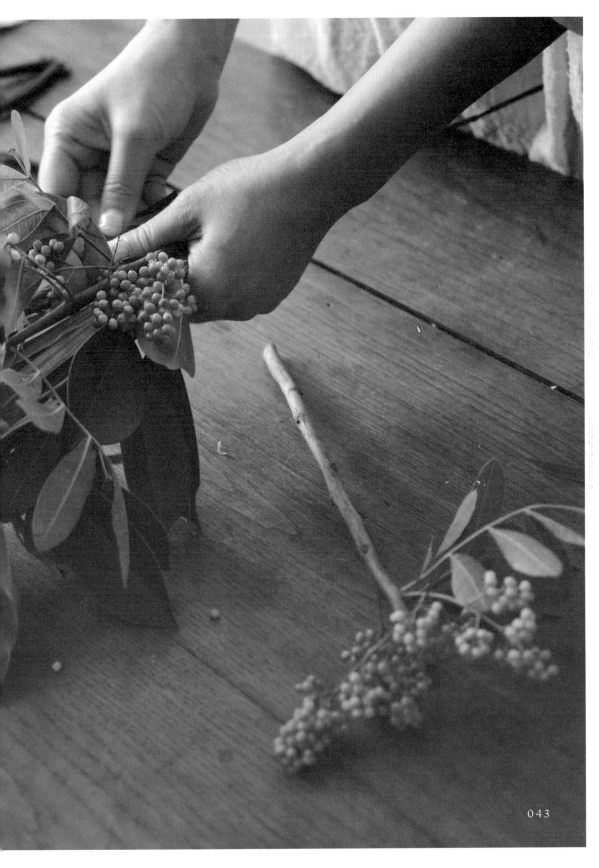

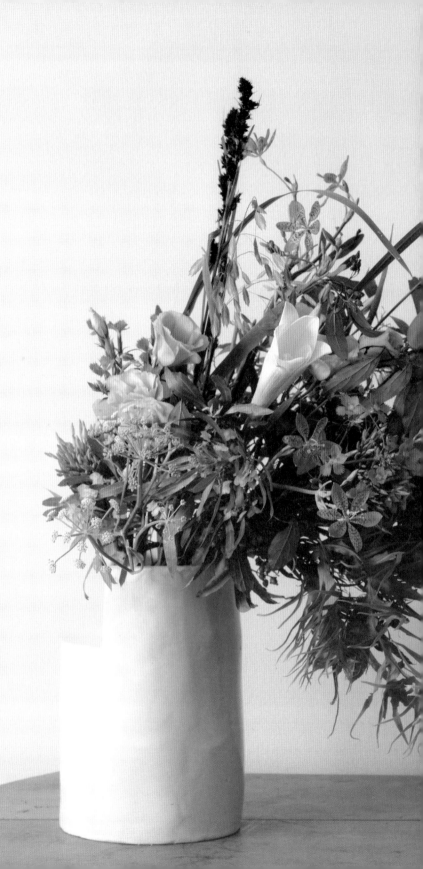

Ours
Bear.

Cerf-Volant
Kite.

Barrière
Gate.

Poisson
Fish.

June
6A

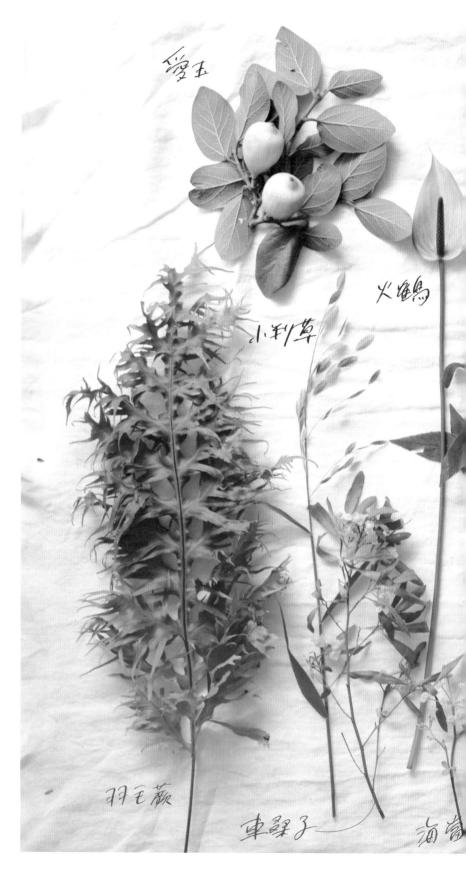

愛玉

火鶴鳥

小判草

羽毛鞭

車�)子

海篇

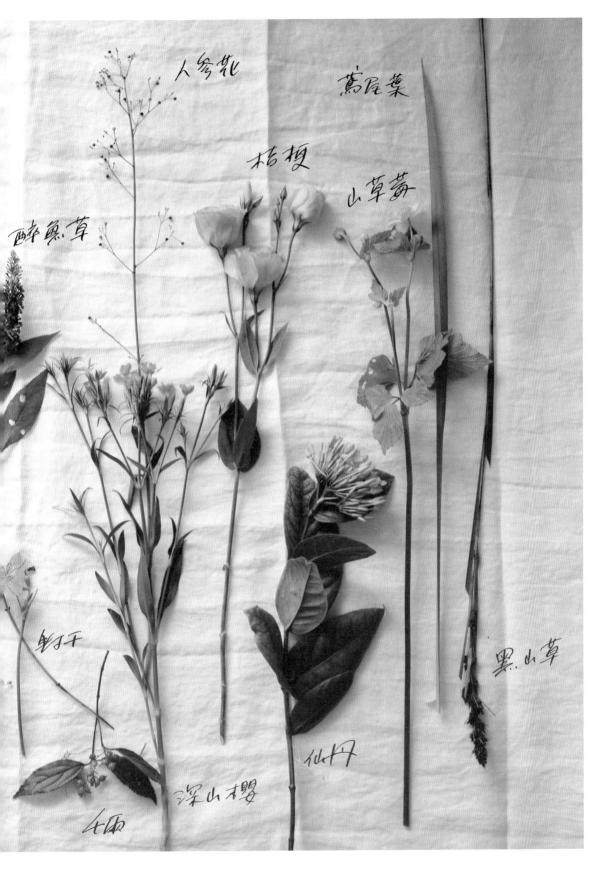

人参花

蔦尾葉

桔梗

山草莓

醉魚草

射干

黑山草

仙丹

深山櫻

七兩

挑戰充滿個性的花材

到了溫度飆升的六月，台北的植物逐漸展露出眞面目，大家的個性也更加顯著，開始可以看到它們調皮的表情了。台灣的植物季裡我最喜歡的夏天，就這樣開始了。

使用火鶴花、蕨類植物和其他典型台灣熱帶花材的同時，可以加入白百合和山草莓點綴，爲整體增添一些優雅氛圍。

在作品中混搭不同感覺的花材是很有趣的。例如這個枝枒像鐵絲般可以彎曲塑形的植物，其實就是愛玉。

回憶起我初到台灣，立刻就成為「愛玉」這個謎樣食物的忠實粉絲。一直到現在，每當我心情不好或沒精神的時候，店裡的夥伴們就會偷偷幫我點一杯檸檬愛玉呢。原本只知道吃，直到開了Salon之後，才有機會見到身為「植物」的愛玉本尊。它的形狀非常獨特，一開始大家都很困擾，不知道該如何使用它，但其實只要慢慢彎曲它的枝枒，就能自由地改變它的形狀。稍微施點力，就可以清楚地看見愛玉可愛的果實。愛玉的葉子雖然很容易把水份吸乾，但只要從市場買回來後立刻把花腳修剪掉，再用直火將切口燒到焦黑，最後用濕報紙包起來，放入裝滿水的花瓶裡1-2小時，就可以延長它們的壽命。

使用來自山上的花材是件非常困難的事，特別是夏季，也正因如此，我希望學生們不是只敢嘗試那些「很耐放」的花材，而是有機會使用有趣且獨特的植物。當然使用所謂很耐放的花材上課，我們在備課時也比較輕鬆，但是我們還是希望能抱持著「就算要花比較多時間準備也沒關係」的心情，努力提供這些特別的材料給大家。

因為對我來說，Salon 有趣的地方也是因為我們總是提供比較獨特的花材，而且可以看到學生們開心滿足的表情更是比什麼都重要。

這個時期，我會特意選用比較有個性的花材。

如果在上課時被分配到一些扭來扭去、形狀看起來很難用的花材，那你可是很幸運的喔。這正是一個能仔細觀察花材的各種角度，再著手進行組合的好機會呢。

使用這種獨特且平常比較不會買的素材和形狀練習，也可以從中學習和獲得許多新的發現。如果總是使用簡單討喜的花材，不但無趣，也比較難有進步的空間。

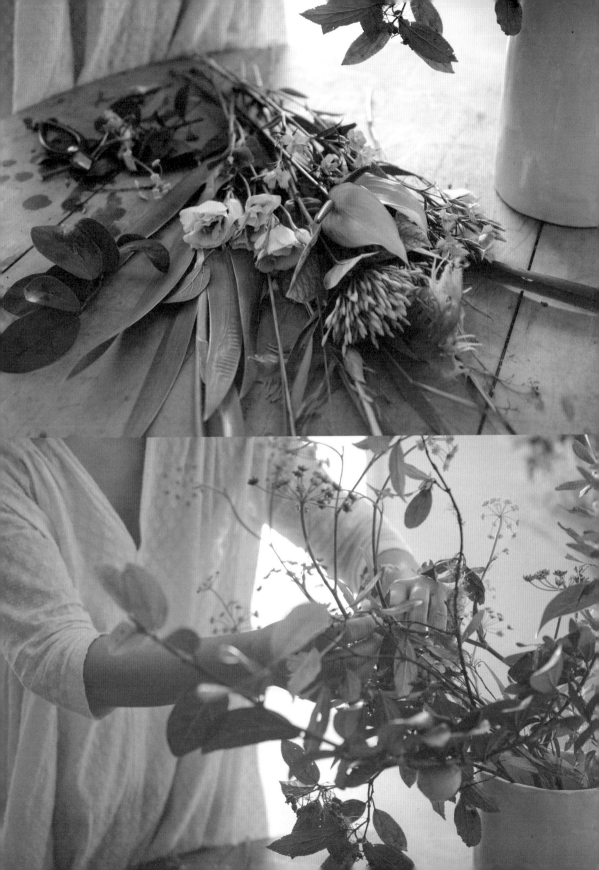

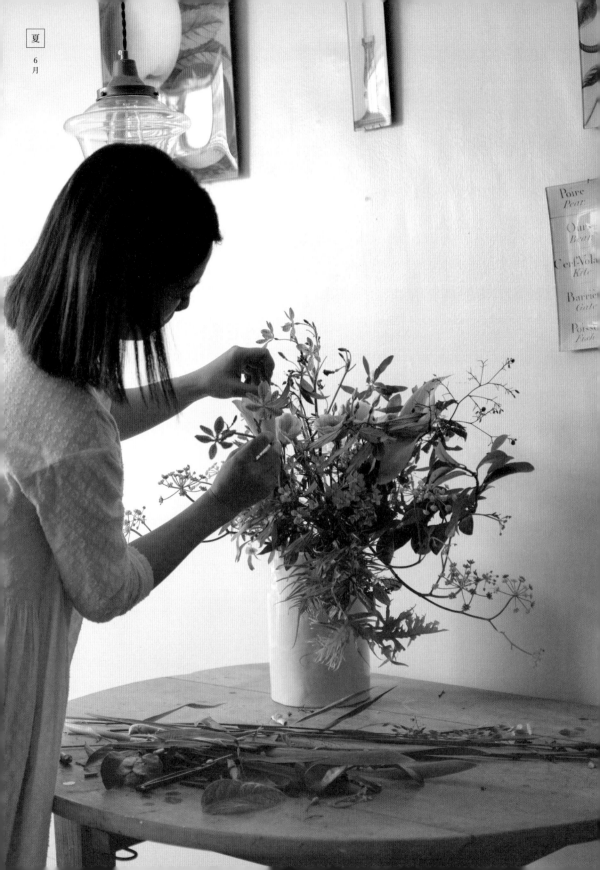

至於顏色，可以使用橘色或紫色，在視覺比較強烈的素材中增添一點可愛和活力。同樣的綠，透過和紅或藍等濃厚色彩的搭配，看起來也會更有個性。插花的時候，學會如何利用色彩的搭配來平衡整體樣貌也是非常重要的呢。

隨著課程的進行，大家插的花表情也越來越豐富了，植物還會呈現出彷彿想跟我們握手或是搭話一般的角度。這也是因為我們開始懂得不僅是看花的樣貌，身體、姿態、個性和氣氛也是很重要的元素。我一直認為要學會這些，只花一堂課的時間是絕對不夠的。

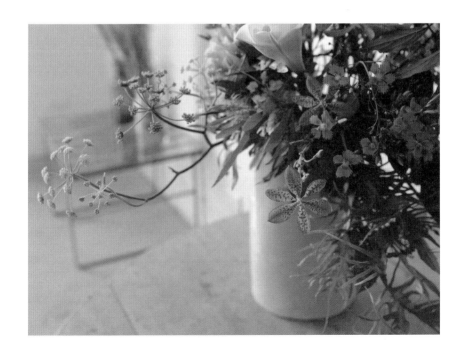

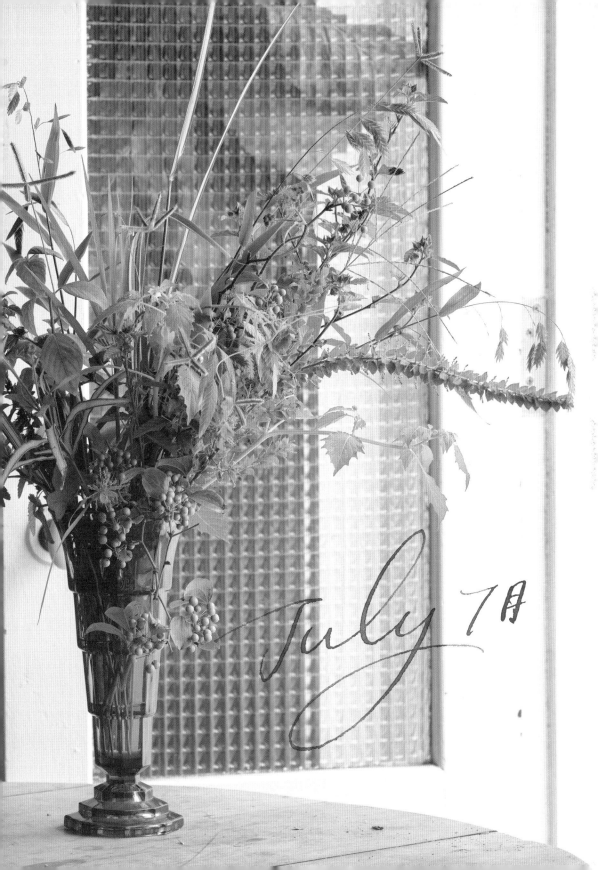

July 7月

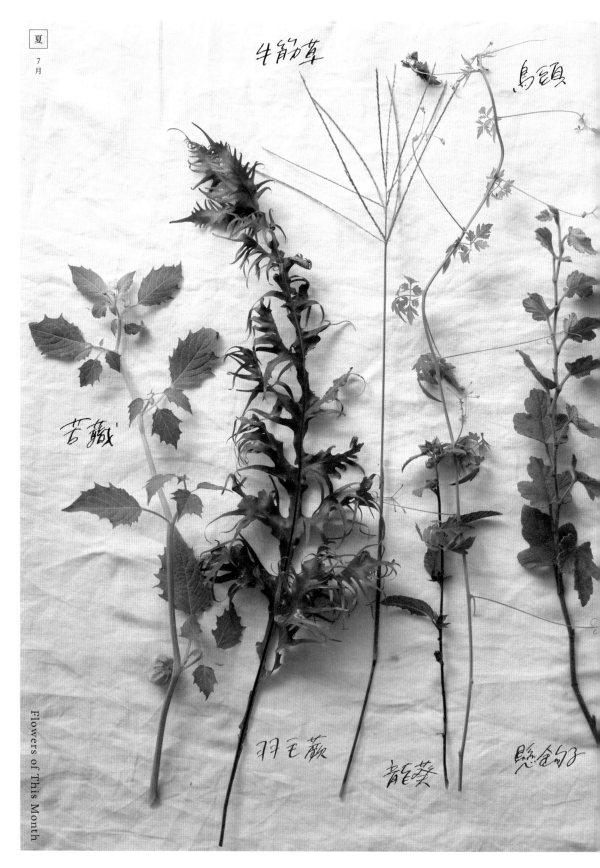

牛節草

烏頭

苦蔵

羽毛薊

龍葵

懸鉤子

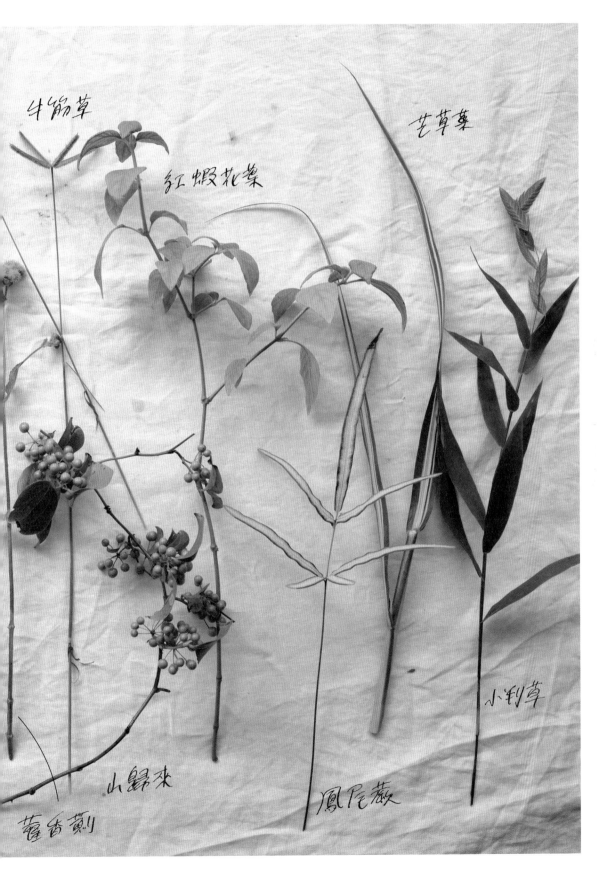

斗筋草

紅蝦花菜

芒草菜

山歸來

鳳尾蕨

小判草

藿香薊

盛夏的綠，閃閃發光的主角

台北的夏天實在太熱了，所以每年的這個時候我都會暫停課程，回日本一段時間。雖然沒有上課，但我還是想介紹一下我喜歡的、勇敢面對炎夏的綠色花材們。

這個時期的台灣山林裡，有許多雜草和藤蔓植物在大大的樹蔭下成長茁壯。特別是午後或下過雨的早晨，都可以看到許多水嫩的漂亮綠葉閃閃發光。在炎熱的夏天使用這些山中的野草，不但可以營造出些許日式的夏日風情，還可以讓房間裡的氣氛變得涼爽。

我會使用我喜歡的細長型古董玻璃瓶，從分枝較多的植物開始插起。首先，將細枝編成蜘蛛網狀，再將藤蔓植物交疊往上放，讓它們如同在山上看到的景色一般，在細枝間互相纏繞。

為了讓色玻璃可以透光，請注意不要插得太滿。這是一款完全不使用「花」，而是讓各式各樣的「綠色」成為主角的插法。

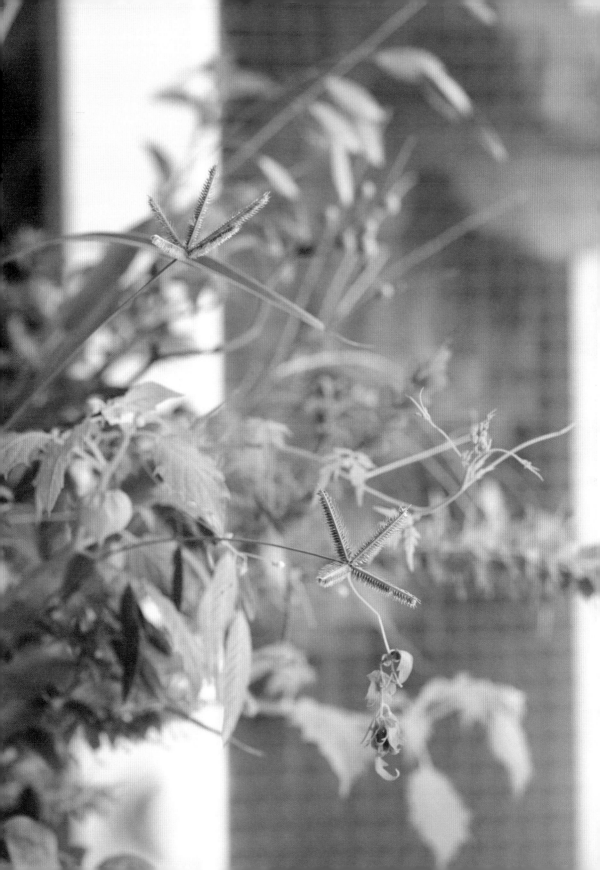

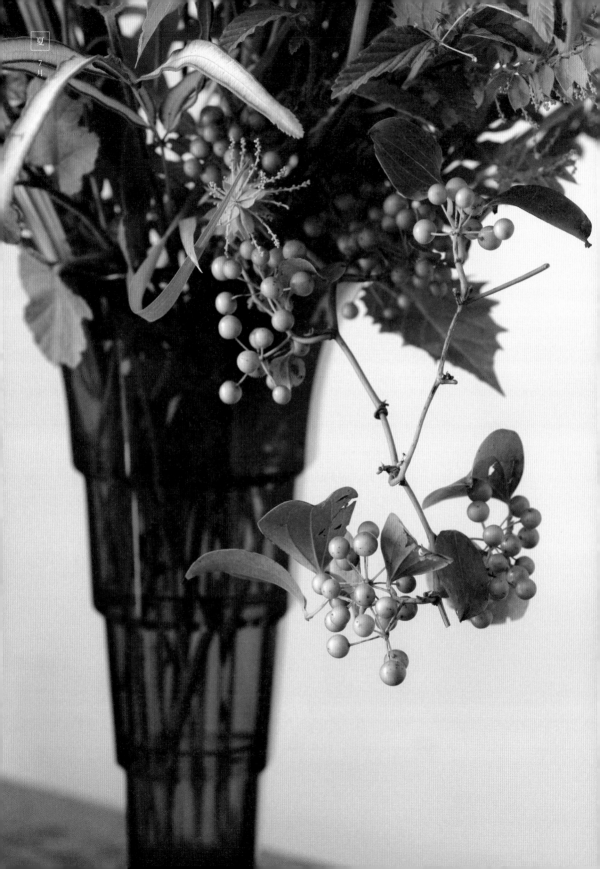

使用可以讓舒爽的微風穿過花材間的量，在這種鬆鬆的插法下，長長的藤蔓和細細的葉子隨風擺盪。藤蔓從纖細的瓶口中探出頭來，彷彿這裡就是它的原生地一般。

最後，我會充滿活力地放上幾束我最喜歡的台灣植物——小判草。好像插在帽子上的可愛羽毛一樣，有朝氣又不失優雅。

在使用這種插法時，可以嘗試著感
受風的流動。自由擺放的同時，也
要注意配合每種植物葉子的方向。
只要能體會夏天緩慢且令人心曠神
怡的風，就可以呈現出漂亮的作品。

如果能再配上一杯冰紅茶或白酒，
那絕對是最爽快的組合。

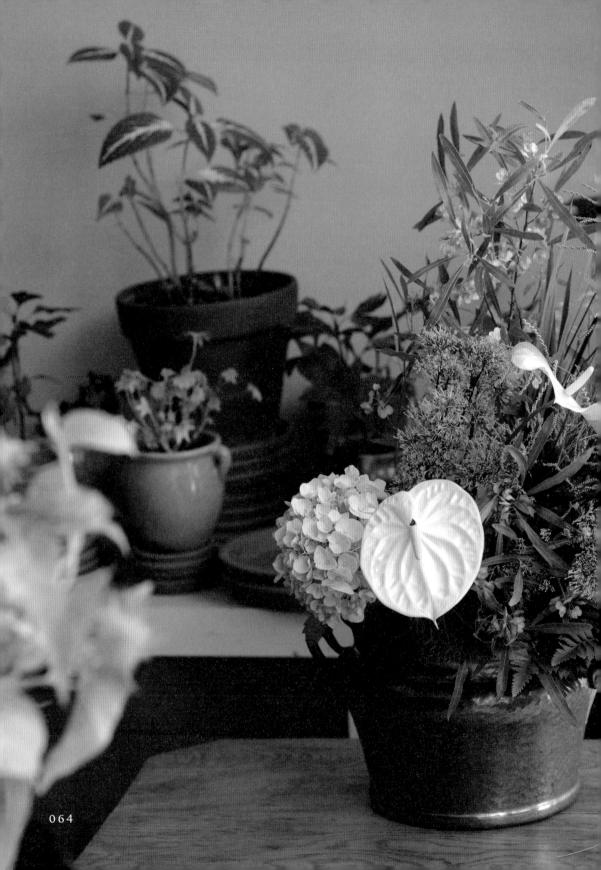

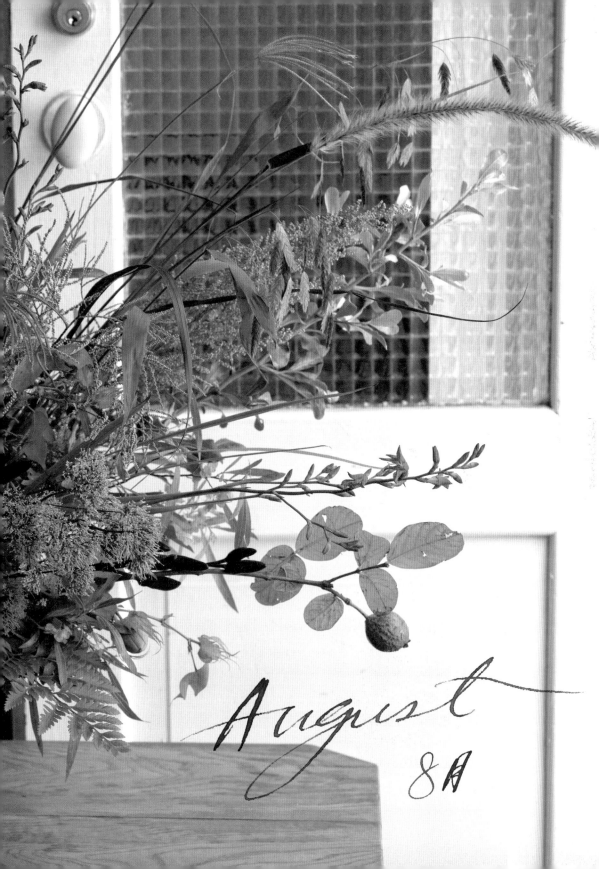

August
8月

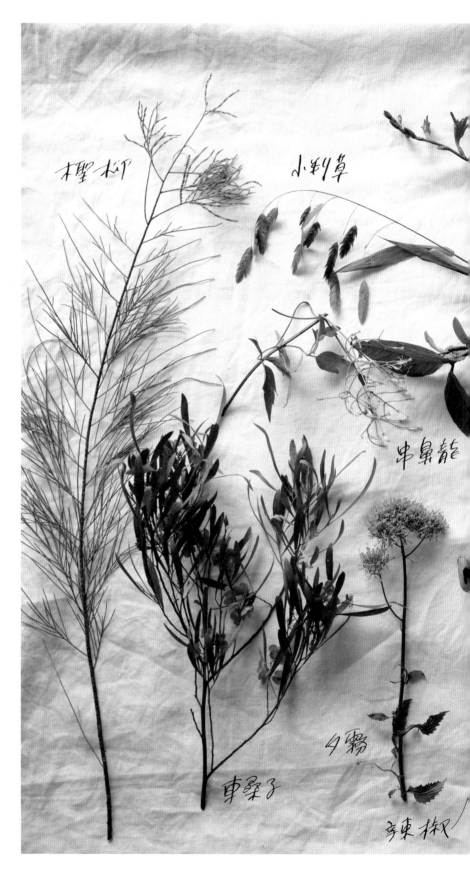

檉柳

小判草

串鼻龍

車桑子

夕霧

辣椒

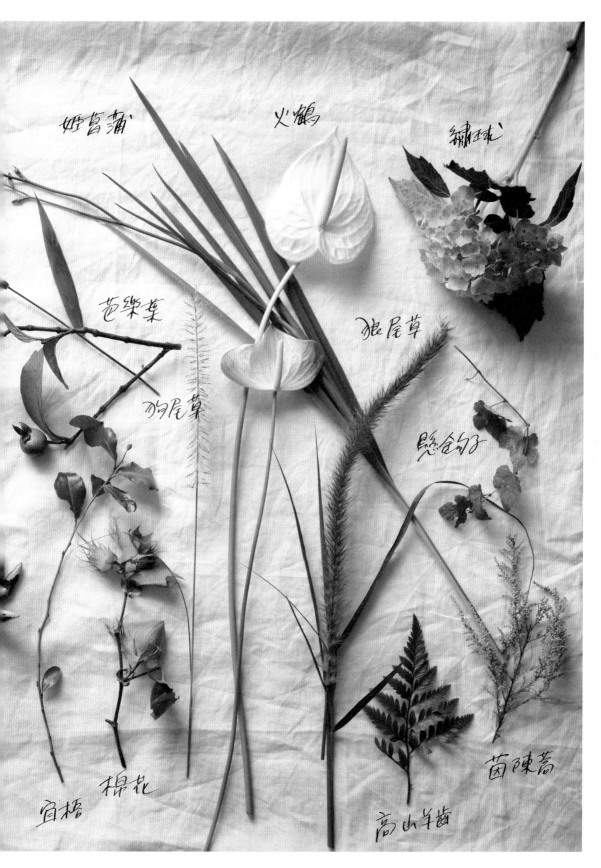

姬菖蒲　　火鶴　　繡球

芭樂葉　　狼尾草

狗尾草

懸鈎子

棉花

宜梧

高山羊齒

茵陳蒿

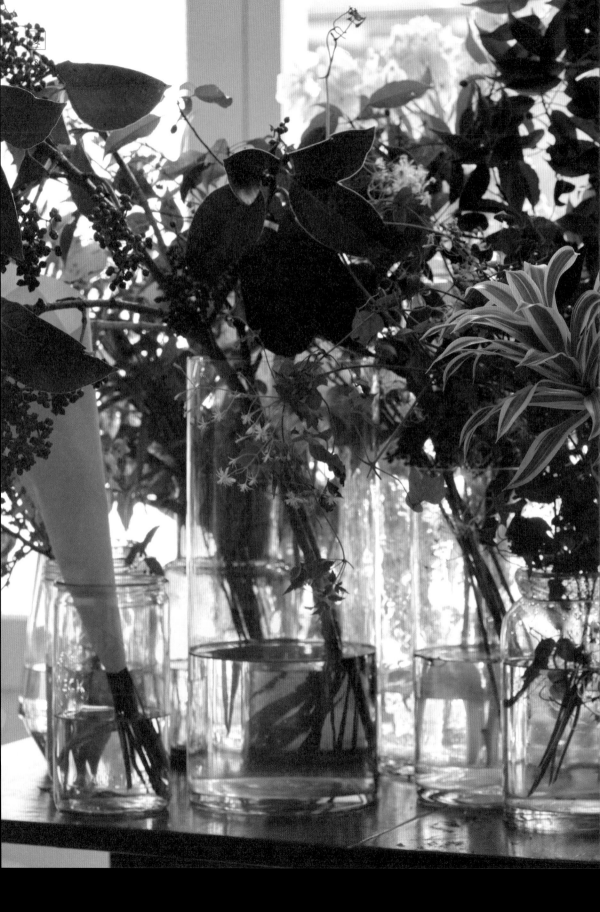

追逐陽光的生命力

台灣猛暑般的夏天給人一種只剩南國植物的印象，但多虧了幾乎每天都下的午後陣雨，讓山上還是可以看到各式各樣的綠意。雖然因為酷暑，讓山間的植物枝葉乾枯、花的數量也減少，但樹蔭下的蕨類意外地長得十分茂盛。我總是從台灣夏天的山間景色，感受到極具現實感和野性的生命力。

這個時期，我最喜歡把台灣可愛的水果和蔬菜們，與綠色植物搭配在一起。從生長自山林中的芭樂、色彩繽紛的辣椒，到帶著微硬花苞的棉花等等，在綠色的光芒中尋找各式各樣的果實，和使用許多花材的插花又是完全不同的樂趣。

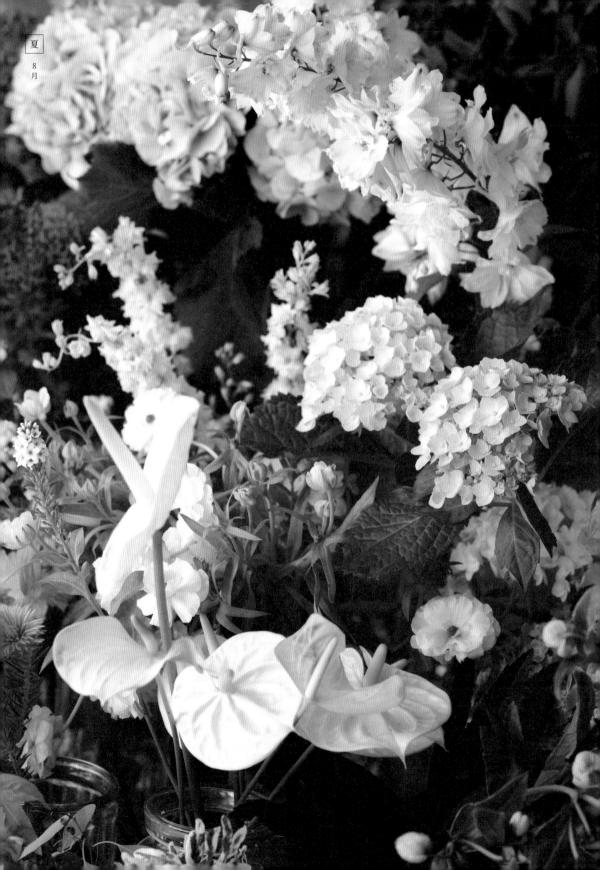

這個時期較高的氣溫容易讓花受到傷害，所以可以盡量找適合久放的花材──這次我選擇了火鶴花。

台灣有很多培育火鶴花的農家，可以找到非常多不同的種類。也許是因為這樣，火鶴花比較容易被認為是很常見的花材而敬而遠之，其實火鶴不但賞花期長，光滑亮澤的質感依照使用方式的不同，還可以讓山裡的植物看起來更顯得時尚。

火鶴的特色之一是它有如面具般的形狀，建議如果一次使用超過一支的話，可以選定其中一支為正面，再用其它支呈現出不同的角度。如果全部都面向正面，不但會顯得不自然，還會有種被監視的感覺，反而讓心情平靜不下來。就像大家照相的時候一樣，如果花擺放的角度過於正面，看起來不但有點故意，和綠色植物之間也比較難取得平衡。

人類自然的側臉角度通常都很美，花一定也很希望能讓人看到自己不做作的一面吧。

因為火鶴花本身就非常有存在感了，所以我使用黃銅的古董花瓶。

教室在這個時期多半會使用看起來很涼爽的玻璃器皿，但我也很推薦像
黃銅這種能讓人聯想到夏天太陽閃爍的花器。夏天去山裡的話，可以看
到炙熱的陽光反射在綠色植物上對吧，大概就是那樣閃閃動人的感覺。
將印象中曾經看過的季節景色當作選擇瓶器時的條件，也是一個很重要
的訣竅。因為只要植物能自然地融入瓶器，就會看起來充滿生命力，十
分療癒。

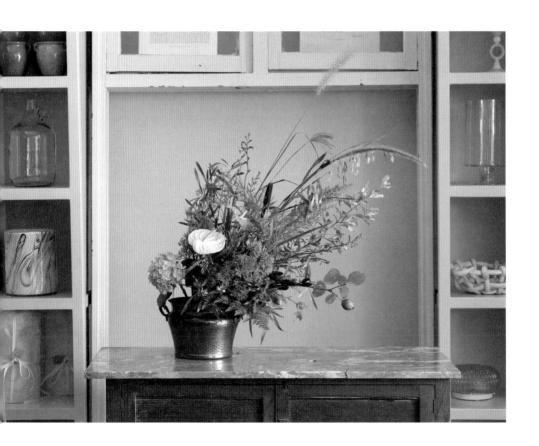

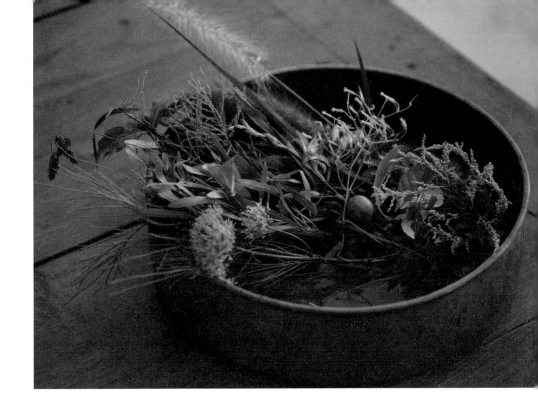

在各種綠色植物和果實之間，還可以利用夕霧花或檉柳這種不同質感、
鬆鬆軟軟的花材來填補枝枒間隙，不但可以模擬夏天傍晚的夕陽，也可
以呈現一種柔軟包覆的空氣感，很適合表現在不想要呈現太激烈印象的
時候。但如果想製造出更濃厚的夏日風情，可以使用龜背芋或蕨類等顏
色濃厚的植物。

這次，我們以植物向著夏天陽光直線生長的俐落，和隨著時間更迭、雲
彩變化的山中模樣為插花概念。大概是因為花器太厲害了，讓我恣意地
想像，覺得裝飾在我最喜歡的紐約飯店裡一定也會很適合。

像畫圖般地插著花、像裝飾畫作般地想像要把插好的花擺在哪兒，在插
花的同時也可以表現出各種想像。這也是我最希望大家在課堂上能享受
到的樂趣。

Autumn

秋

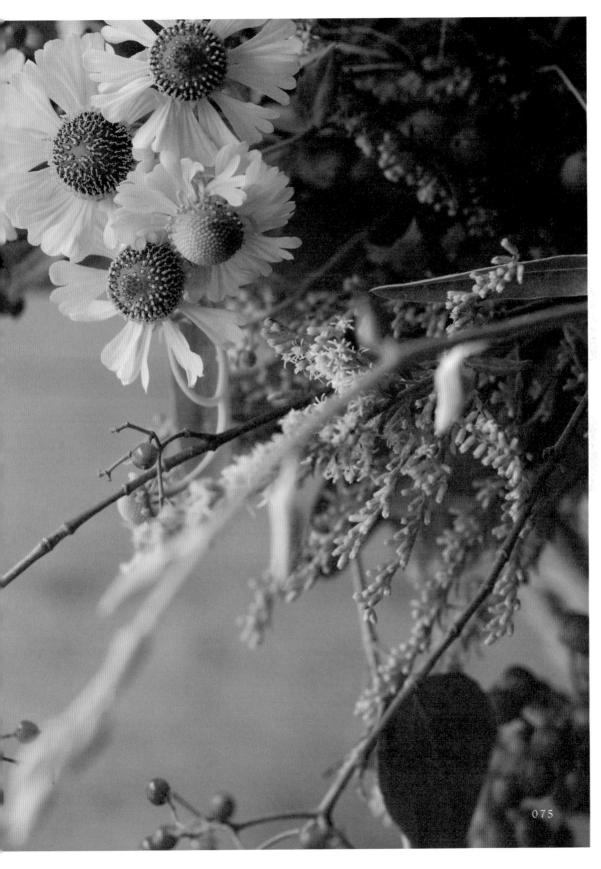

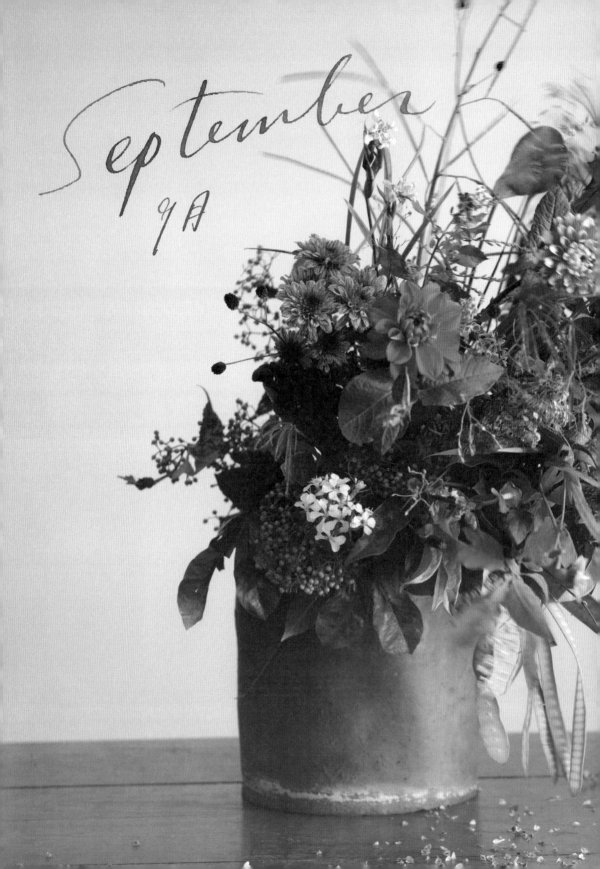

September
9月

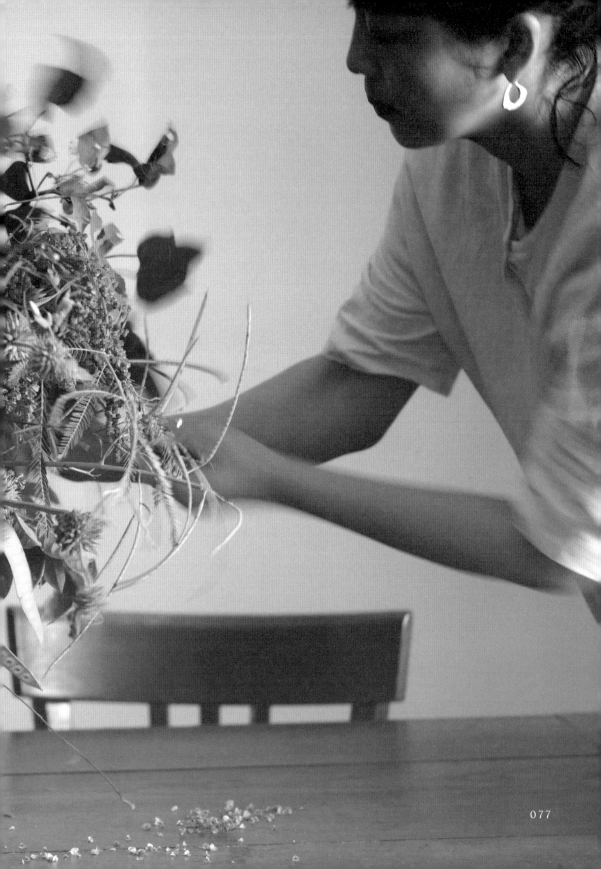

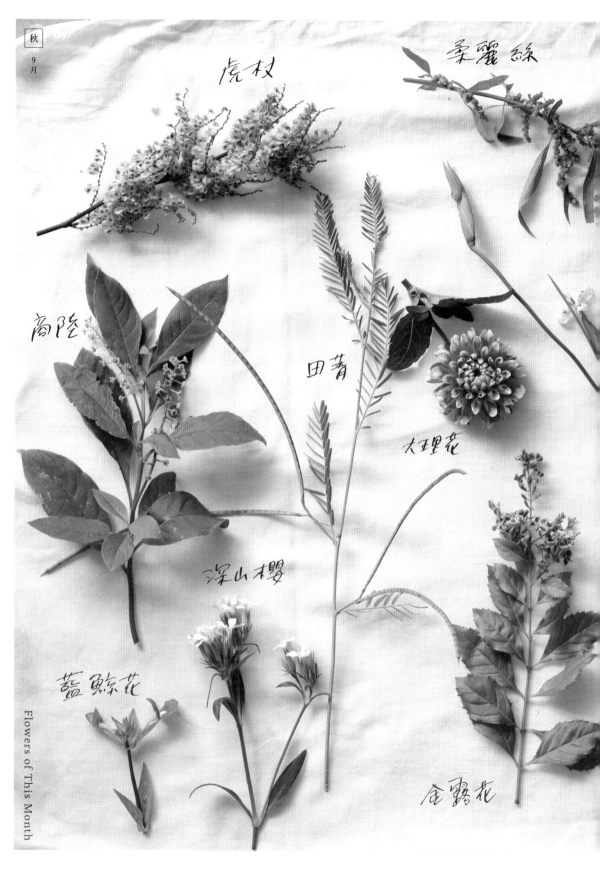

虎杖

柔麗絲

商陸

田菁

大理花

深山櫻

藍鯨花

金露花

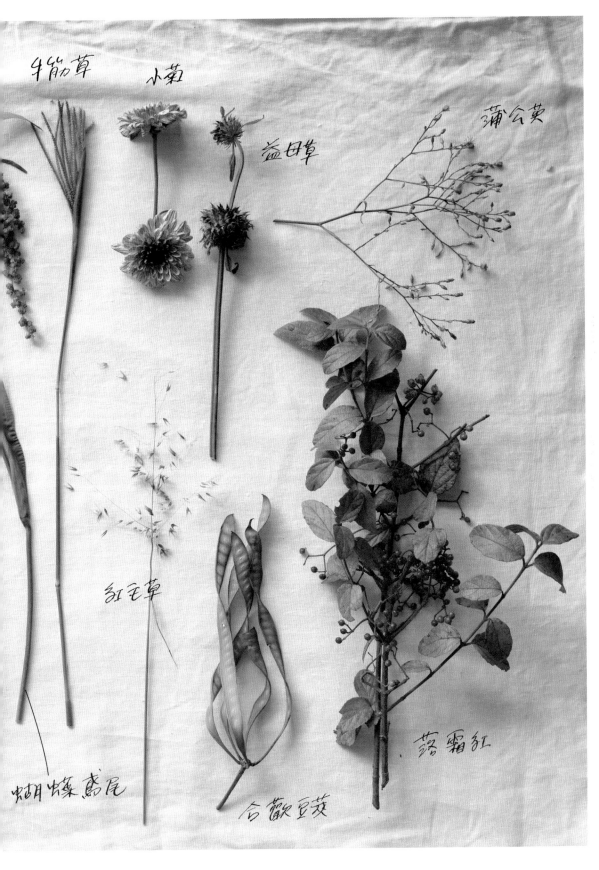

牛筋草　　小菊　　　　　　　　　　　蒲公英

益母草

紅毛草

落霜紅

蝴蝶鳶尾　　　　合歡豆莢

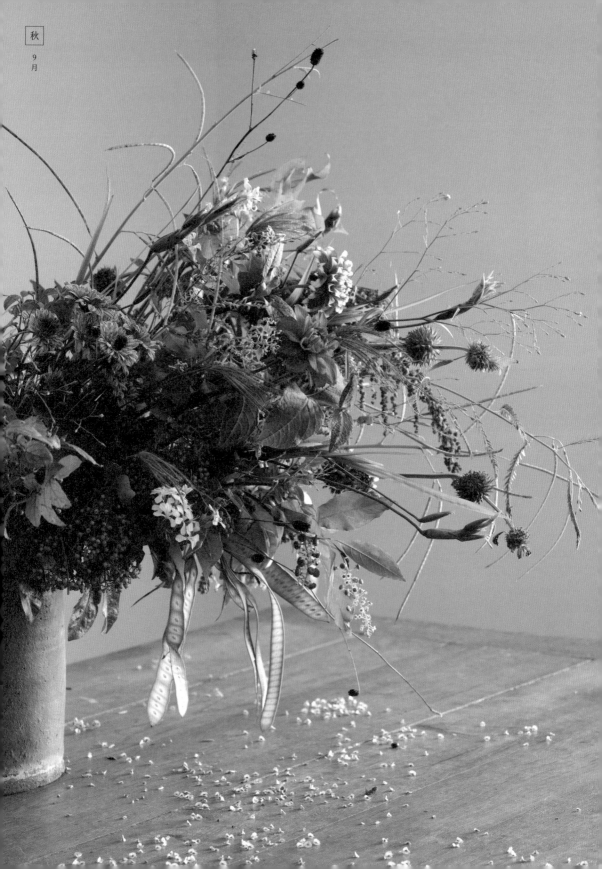

靜默的煙花

九月的台北雖然還是很熱，但也漸漸出現了一些秋天的花。夏天和秋天的花材互相搭配，呈現出如同煙火般充滿力量的氛圍。

這個時期我很喜歡使用野生的大理花。野生的跟農場種植的比起來花朵較小也較別緻，朱紅色中帶著白邊的模樣，像顆點心一樣地可愛。就算搭配上個性鮮明的合歡豆莢或橘色的柔麗絲（紅藜）也不會被搶去風采，反而在夏天青綠的映照下更顯耀眼。

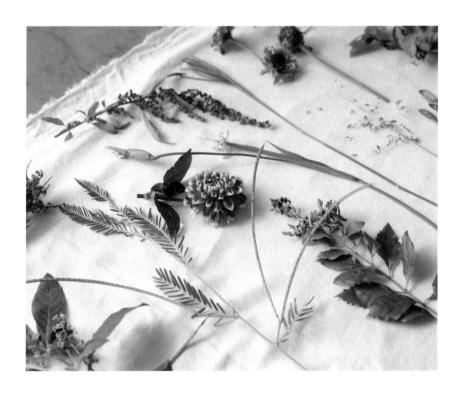

這個時期的植物因為夏天充足的日照，會暴風般地成長，感覺十分野性。我有時候也會加入一點川七或菊花等秋天的植物，讓整體氣氛再稍微優雅秀氣一點。

直線生長的夏日風貌，搭配上有點垂頭晃腦的秋日姿態，就可以營造出煙火般的效果呢。此時的台灣還瀰漫著些許鬼月（農曆七月）的氣息，常有祭拜的活動，讓大街小巷充滿神祕的氛圍。巷弄間的色、香、味（在廟口拜拜後會吃的愛玉和仙草的味道）、聲音和拜拜用的花，都讓身為外國人的我留下許多回憶。

一回神，發現我們九月使用的花材竟然也有點類似祭拜用的配色……想要模擬煙火的插法，似乎也有點像祭拜時會看到的煙和各種神像……想到剛來台灣時對拜拜的規矩、供品的由來完全一竅不通，但是經過這些年，大家一點一滴地告訴我，讓我對台灣的文化了解更多，是一個很愉快又有趣的過程。雖然現在拜拜時還是會猶豫要用日文還是中文自我介紹，但最後還是會悄悄地在心中用破破的中文默念公司的名字、地址。

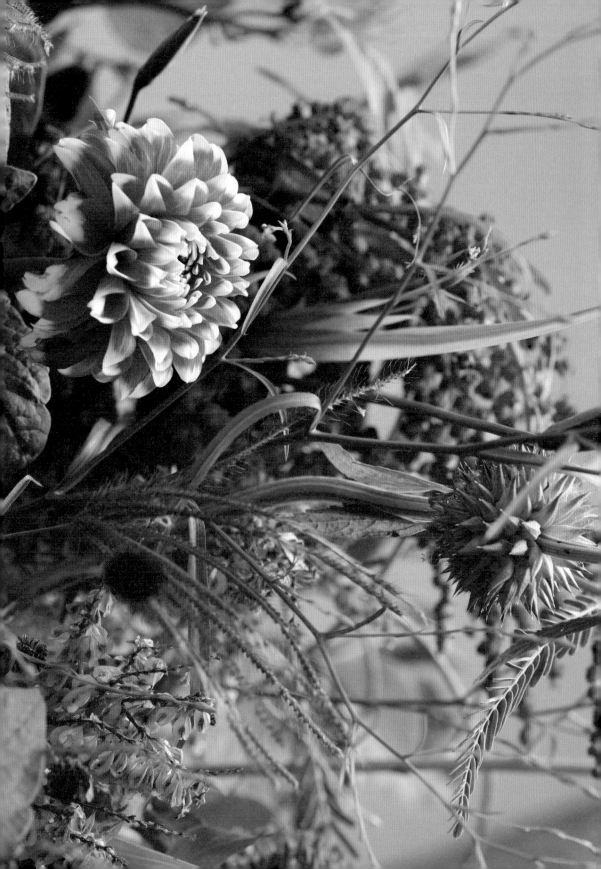

話題好像有點走偏了！這時期的植
物容易腐爛，所以除了要勤換水，
插花的時候也要盡量把會埋進花瓶
裡的葉子拔掉。枝枒間如果夠通
風，花材也比較能夠久放。另外，
在睡覺前關冷氣的時間點，放幾顆
冰塊到花瓶裡也是延長植物生氣很
有效的方法。

圓的形狀、下垂的形狀、直直向上
延伸的形狀，彷彿煙花般各式各
樣。所以要避免讓同樣的形狀都集
中在同一個區域，特別是像大理花
這種個性強烈的花材，比起正中
間，擺放時角度稍微往上仰，感覺
也會比較輕盈。

到了這個時期，我會開始使用比較
多的陶器。

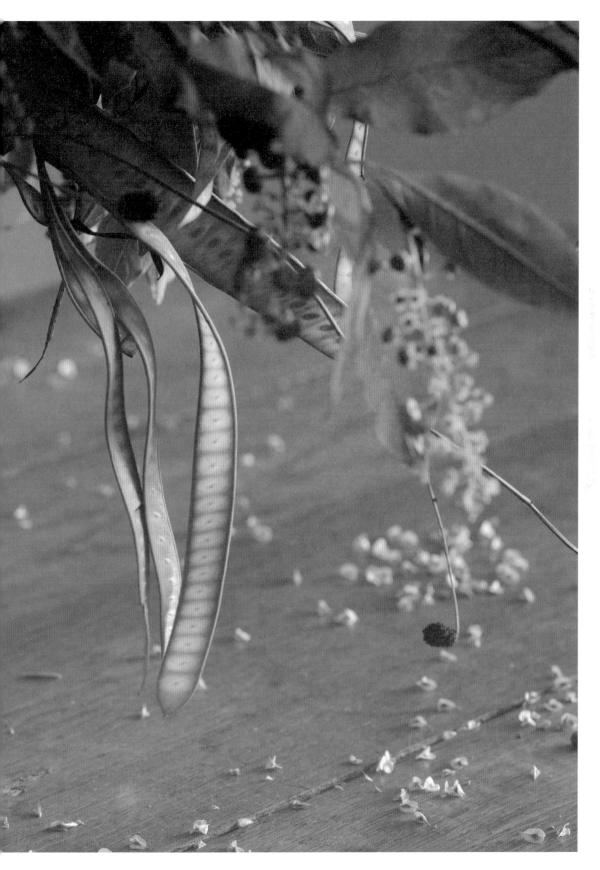

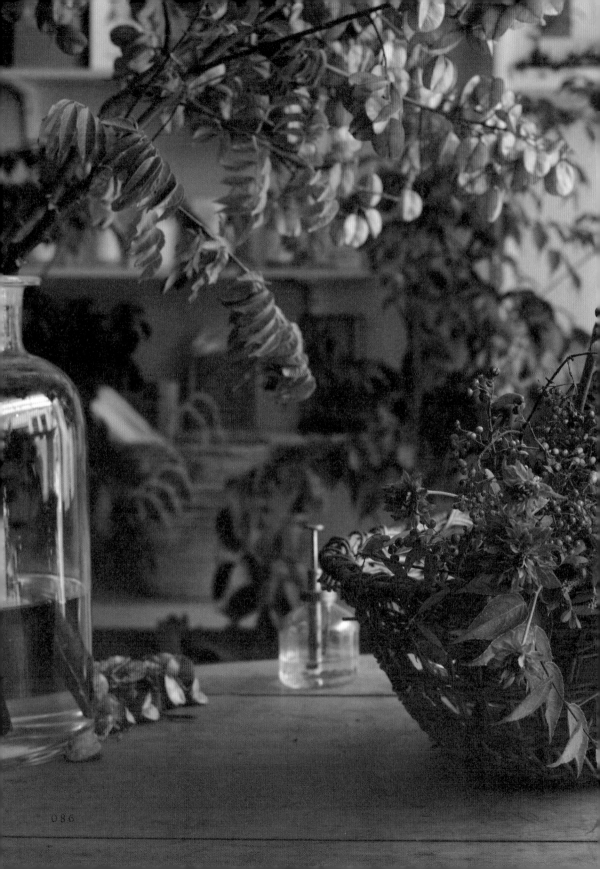

086

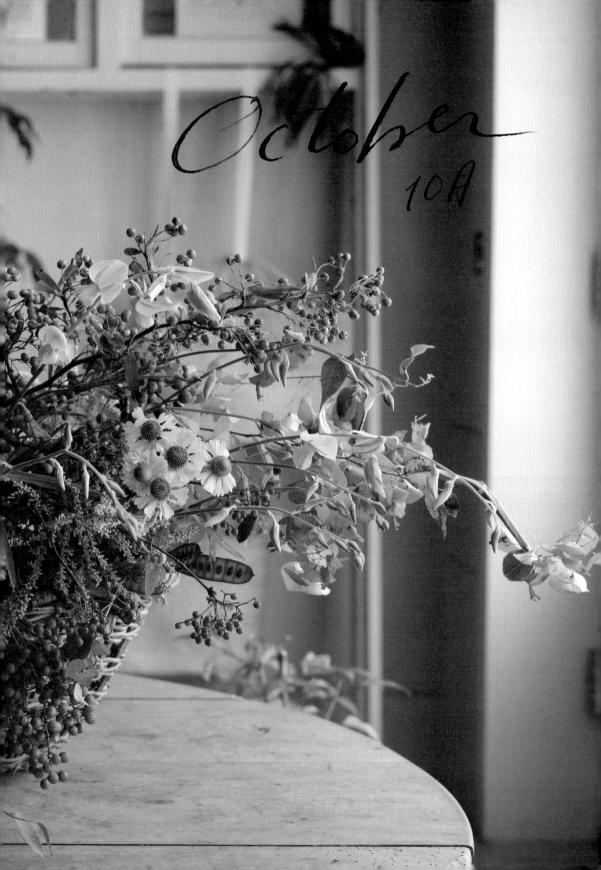

October
10A

山尤加利

光鄂野百合

九芎子

山桐子

合歡豆莢

綠玫瑰

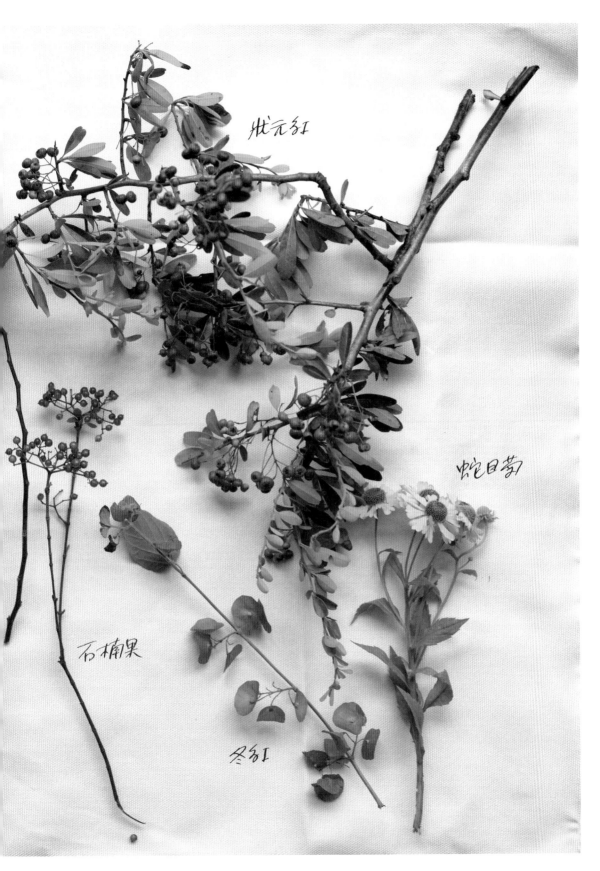

状元紅

蛇目菊

石楠果

冬紅

秋日的盛會

各種果實和開著黃色豆子的花裝飾著大街。特別是大馬路上常見的行道樹刺桐，也長出了小巧的粉紅色果實。這個季節裡可以多多使用像冬紅花般色彩鮮豔的乾燥植物。

原本比起花，Salon就更喜歡使用枝葉和果實類，這個時期的枝葉和果實類好像穿戴上各種寶石、化好妝要參加一年一度的盛會般亮麗。讓我想用用看這種花、又覺得那種花如果擺入大花瓶一定很美吧！光是在街上走著就會浮現各式各樣對插花的想像，就連開車時目光也總是往樹上飄去。

開在各種綠色枝枒上的小花和果實真的非常可愛，是這個季節獨有的景色，美好得讓我不得不大力推薦大家一定要試看看。這個時候，長期跟課的學生們會說：「啊～這是第一次上課時用的果實耶。都過了一年了呢。」新的學生則說：「咦？這是高島屋百貨附近的樹會有的果實嗎？！」課堂上交織著這些歡樂的對話。在常常被說沒有季節變化的台灣，透過觀察各種植物來感受季節的更迭，是我持續季節鮮花課很重要的理由。

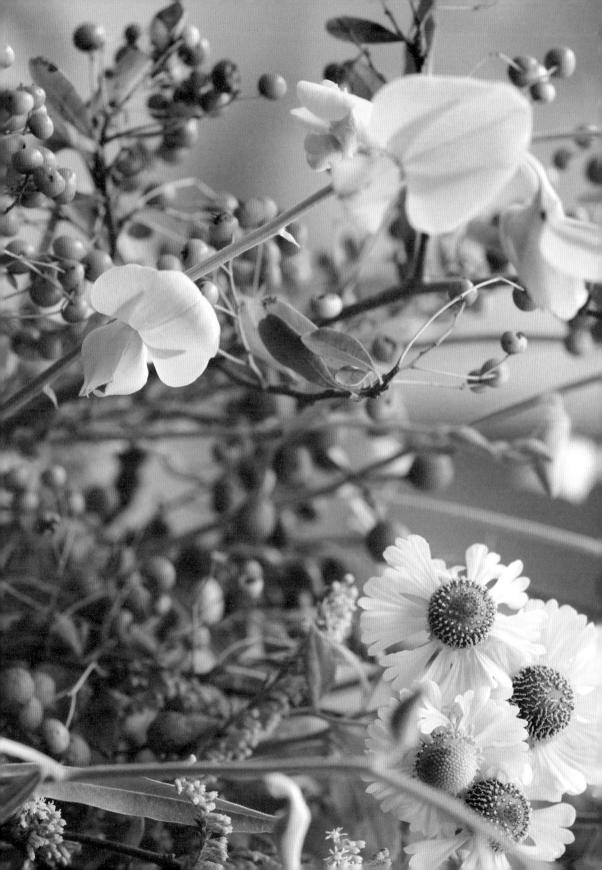

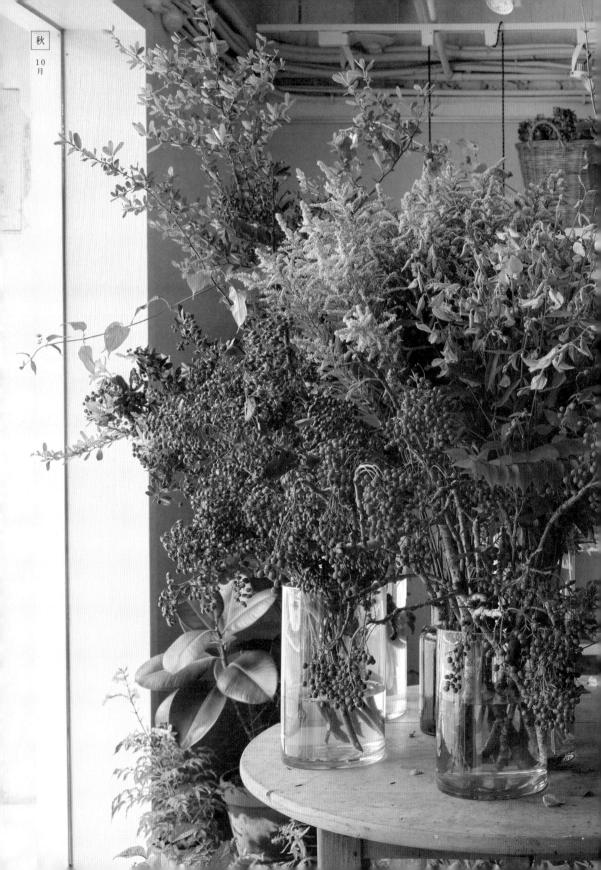

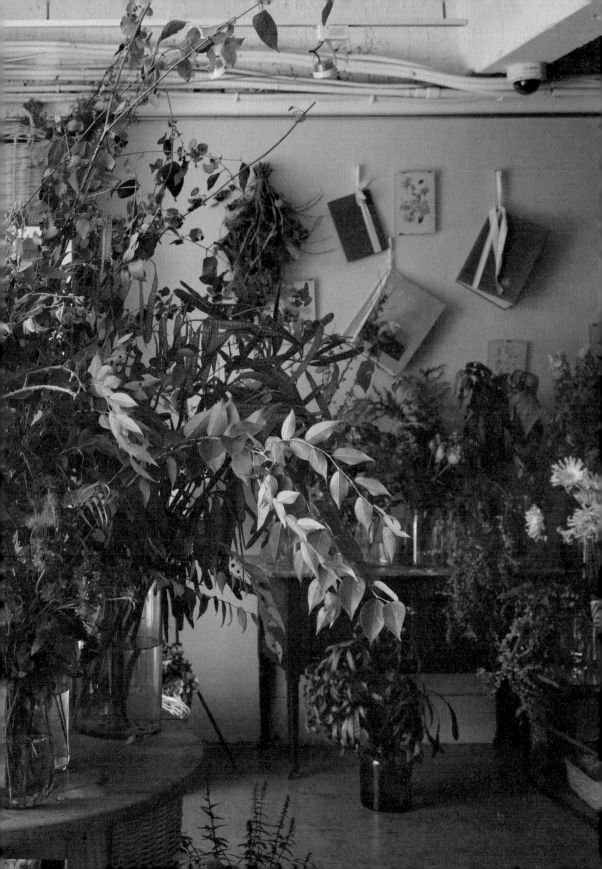

再來就是選擇瓶器。秋天的植物非常適合竹籠或竹籃。日式插花在秋季
也常會使用竹籠營造出佗寂的風情。在這個早晚溫差大的季節，已經漸
漸有秋天的風吹過蒼綠叢生的山林綠意之間，晚上也開始聽得到蟲的秋
鳴了。這個時期比起玻璃或太有溫度的陶器，不會過於厚重的竹籠或竹
籃反而更討喜。

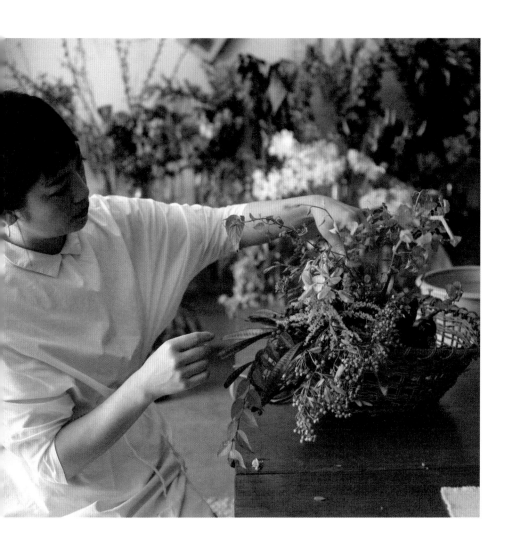

Salon的學生們似乎都非常喜歡竹籃，感覺每個人家裡應該至少都會有一個吧，所以我也在課堂上介紹了使用竹籃的插花方式。在家的話，可以在喜歡的竹籃裡放入透明的花瓶、鍋子或碗，只要是能裝水的容器都可以。最好是和竹籃差不多大小，或是竹籃的三分之二大也可以。

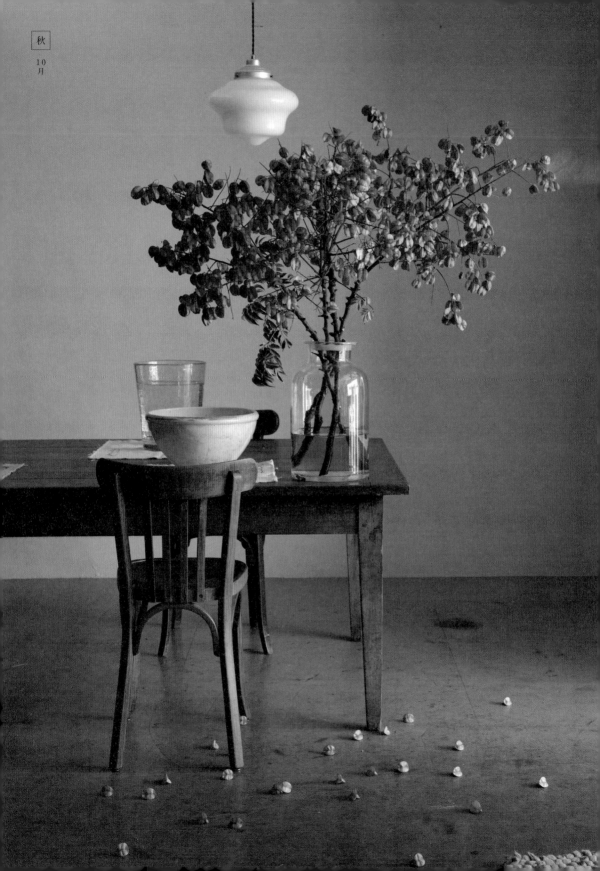

秋
10
月

首先從野玫瑰這類枝枒較分散、長很多果實的花材開始插起。因為果實的重量容易讓枝枒翻倒，所以這時候最重要的就是將枝枒裁剪到可以穩定擺放的長度。再來，將野生綠玫瑰、蛇目菊和狀元紅的枝枒互相纏繞。顏色的平衡感也非常重要喔。紅、綠、黃，將三個主色平均分配，製造出混色的效果。

最後的亮點可以用台灣尤加利這類帶著美麗弧線的花材來點綴。但是這種姿態的花材如果插得過於傾斜，很容易看起來沒精神，蘭花也是，讓它們稍微站直一點，反而最可以表現植物原有的美麗線條。如果能越來越了解每種植物最漂亮的姿態、角度和特徵，那麼插出來的作品也會更自然、優雅。

Salon's Talk
這個時期的花材乾燥後，可以做成小花束或乾燥花香包。享受雙重樂趣，也是秋天花材特有的魅力呢。

November
11月

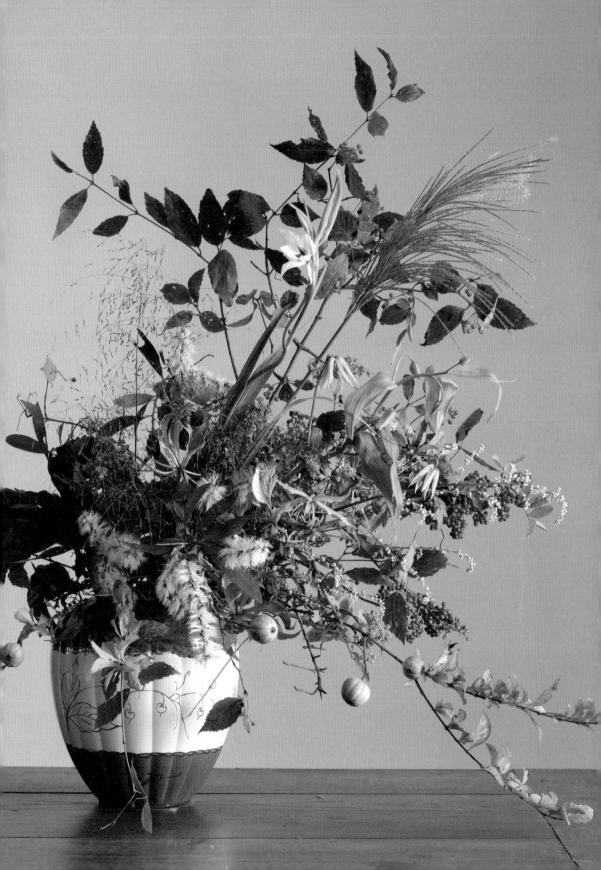

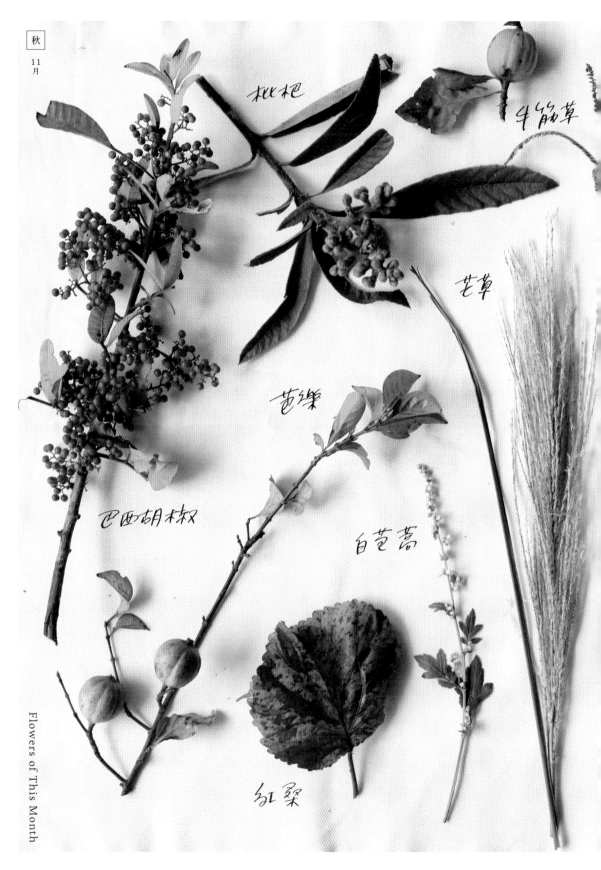

秋

11月

枇杷

牛筋草

芒草

芭樂

巴西胡椒

白苦蒿

紅翼

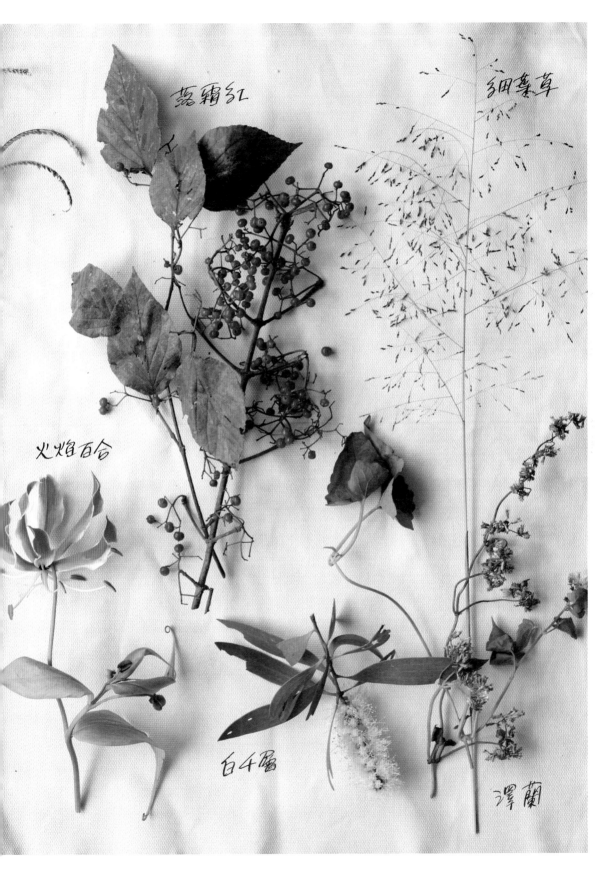

落霜紅

細蓋草

火焰百合

白千層

澤蘭

花與器的相遇

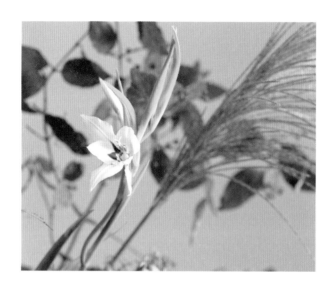

這是一年中我最愛的月份。不會太冷、不會太熱，空氣也比較乾燥，雖然短暫但也是在台灣最能感受到秋天氛圍的一個月。尤其是這個時候的山特別地美，少了酷熱和大雨等極端天候帶來的傷害，讓植物們變得充滿光澤、閃閃發亮。像是陽明山上就有非常多種類的芒草，在蜿蜒的山間看起來就像是一道又一道金黃色的海浪。

在課堂上可以看到只有這個時期會出現的枇杷花、芭樂，還有我在台灣最喜歡的樹——白千層。為了讓果實和水果能更突出，我只會搭配少許紅色的火焰百合和彩眼花。

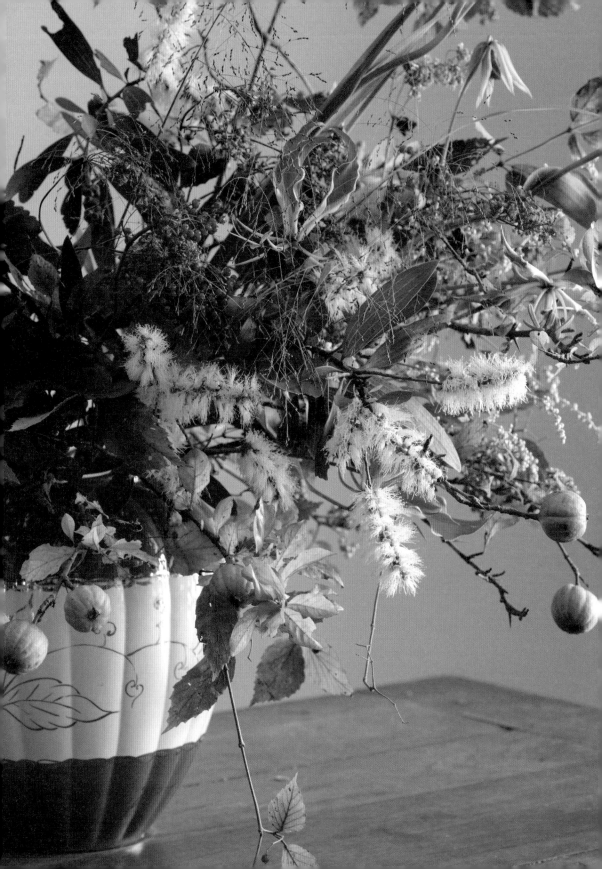

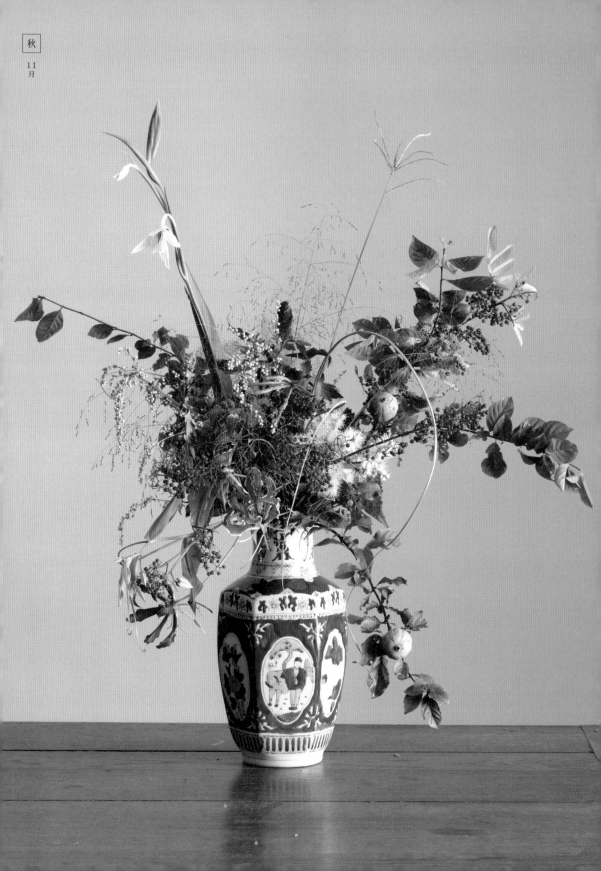

首先，如往常一樣先從枝枒開始插放。水果類的枝枒通常會比較難插，可以先決定好讓果實看起來很可愛的位置，再調整枝枒的長度，讓它不會因爲果實的重量而過於低垂。有時候也可以讓它們依靠在其他比較穩固的枝枒上，或是往原本垂墜的反方向擺放，反地心引力的力量可以讓它們更顯朝氣。在插花之前先把枝枒360度的看一圈，找出它最漂亮的角度也是一個訣竅。

像這種果實類比花多的情況，就很適合使用帶有故事性花紋的陶器。思考如何營造氣氛、讓瓶器的圖案和花材融爲一體，也是個很有趣的過程。這次拍照時使用了我很喜歡的伊萬里燒花瓶，花瓶的藍更凸顯了花朵的紅，將白千層和彩眼花擺放在中間，也讓瓶器和花感覺更加融合。

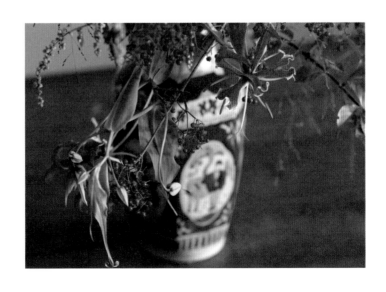

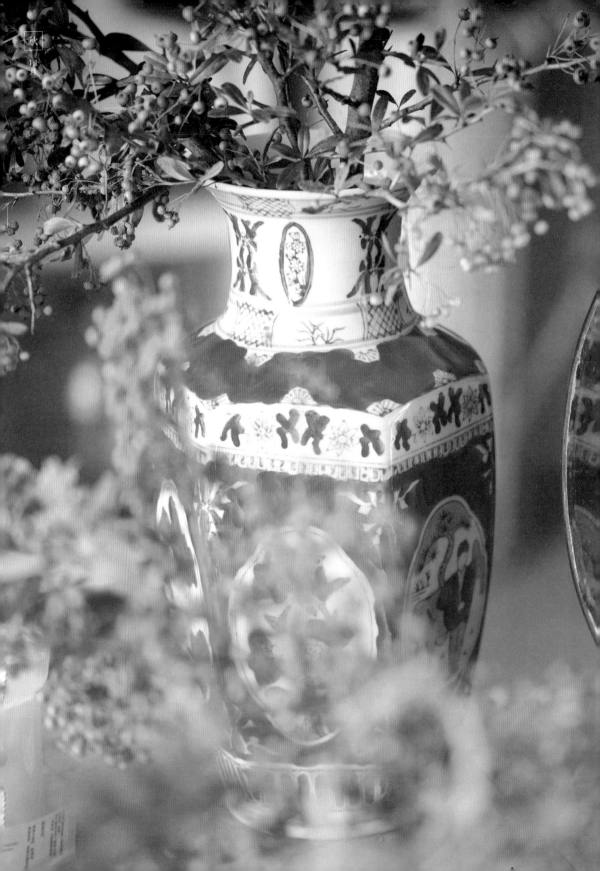

稍微岔個題，這個我最喜歡的花瓶無論是想營造西式、日式或東方感的風格都可以使用。雖然我已經把它送給一位我很喜歡的學生了，但是只要想到他有好好地擁有這個花瓶，我心裡就會覺得很溫暖。

其實和花瓶的相遇也是一種緣份，只要我覺得這個人一定會很珍惜地使用，我就會想把花瓶送給他。要不然我總有一天會被花瓶山給淹沒吧……

WINTER

冬

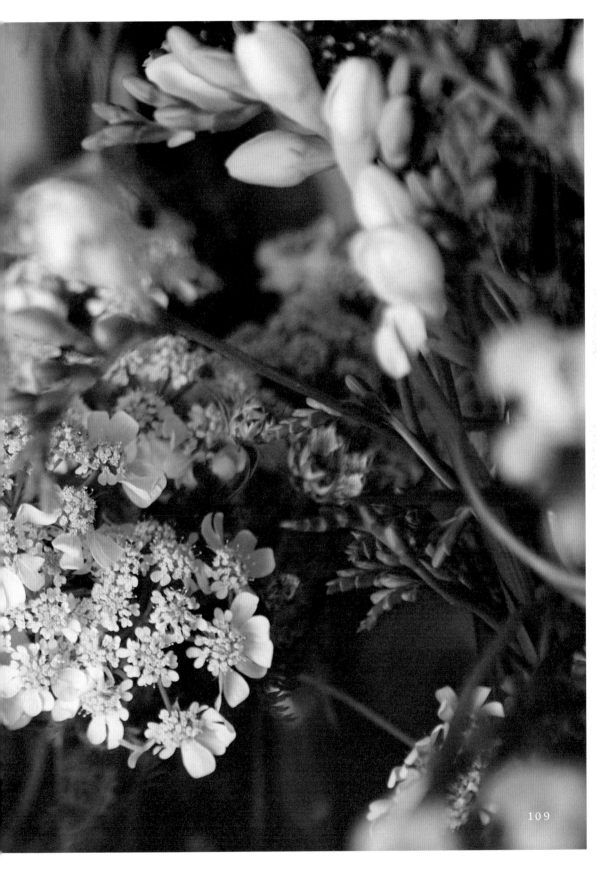

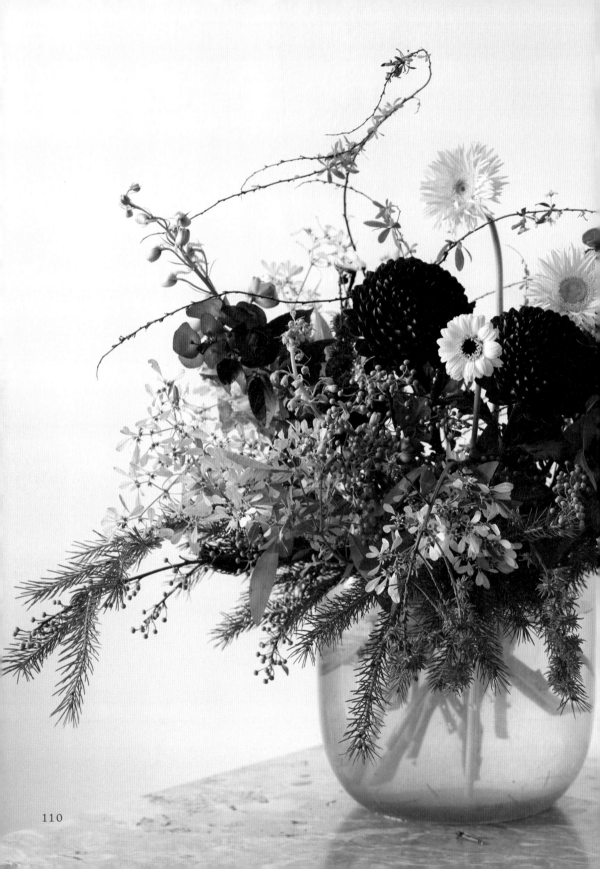

December
72 A

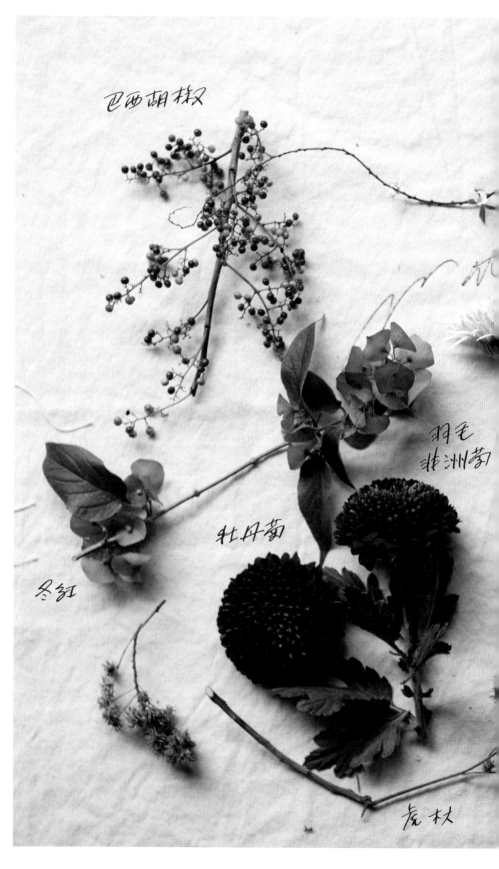

巴西胡椒

羽毛
非洲菊

牡丹菊

冬紅

壽松

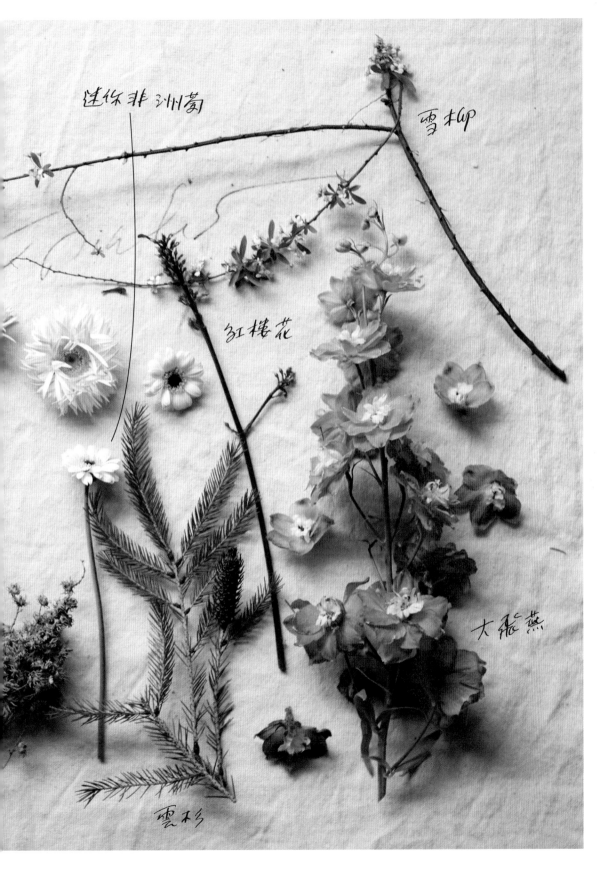

迷你非洲菊

雪柳

紅樓花

大飛燕

雲杉

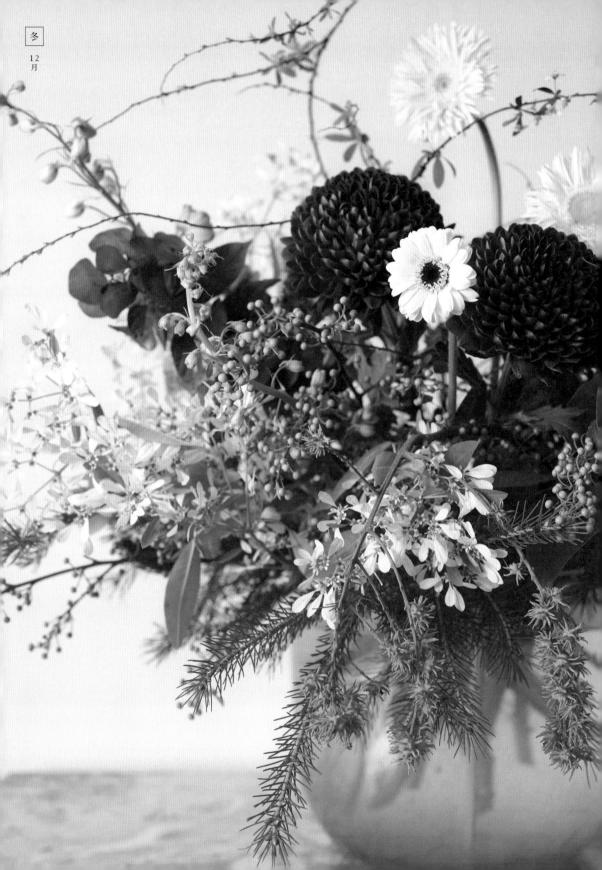

冬日的故事

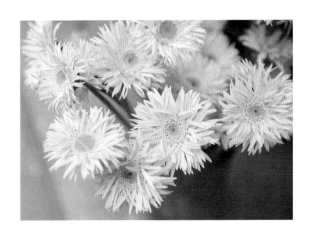

到 了氣溫急速下降，賞花期也變長的時期，台灣的花農就會送來很多可愛的花。

其中一種正是非洲菊。每年跟學生們介紹各式各樣新品種的非洲菊也是我的興趣之一。

此時的花朵似乎都帶著一些透明感，有種令人憐惜的優雅印象，所以我會用雪柳、細的杉木枝或馬告的枝枒做成鳥籠，讓花材有種被守護的感覺。每次上課，我都會把插花的概念傳達給大家，這次就是一種「鳥籠裡有著大大小小的漂亮鳥兒們在遊戲」的想像。

但並不是要大家插出跟老師一樣的作品，最重要的是希望每個人都能在腦中描繪出一片想要表達的景色或故事。

Salon 使用的多半是山裡來的花材，要讓每位同學都使用到同一種尺寸或形狀的材料比較困難。因為花瓶也是各式各樣，插出來的作品尺寸就會很不同，所以要能在自己創造的概念下完成作品是很重要的。

用這個花瓶會插出什麼感覺的花呢？日系？歐風？還是古代中國宮廷的風格？帶著這些概念插花的話，還可以慢慢培養大家的表現能力喔。

不只是把花插得很好，能夠帶點故事性的插花似乎更適合日常的生活。就算只有一枝花也能變成一幅畫，帶著我們飛往另一個國度。

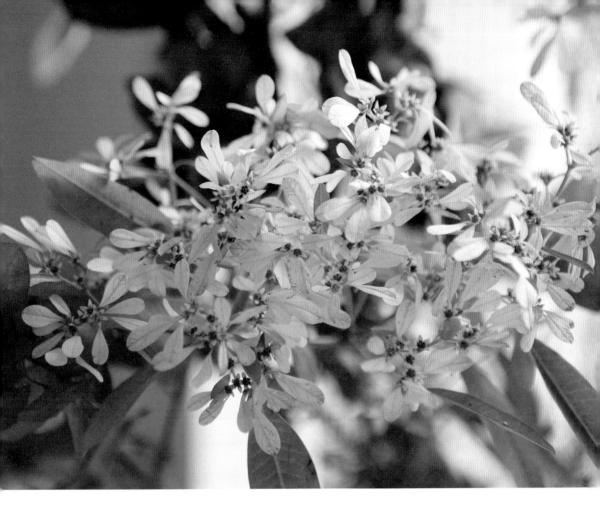

冬天森林裡，在藤蔓中飛舞的各色小鳥。帶著透明感的花瓶，如同冬天早晨天空的顏色。像 Cy Twombly 畫作裡繁複的細線中的色彩。將雪柳的細枝分別插好後，像梳理頭髮一樣慢慢地將枝枒鬆展開的動作，便可以讓作品更有空氣感。

也不要忘記在花與花之間創造出一點空間。只要這麼做，當自然光灑在玻璃花器時，從瓶中也可以透過縫隙清楚地看到玻璃淡雅的顏色。

希望大家每次都可以用心地思考如何呈現花器最美麗的樣貌。

處理容易纏在一起的花材時，需要比平常更細心地投放。最好是把全部的花都當成在吹製超薄玻璃般地對待。手法越溫柔，花器裡的水就會越清澈，花朵們在沒有壓力的狀態下也可以擺放得比較久。

幾乎所有的學生都會在季節鮮花課的第二季結束前，感覺到自己的花可以放得比以前更久了。

當然也有可能是因為處理花的手法更純熟了，但是其實插花時的精神狀態也有很大的影響。插花時心情很慌張的話，花朵們也會像被趕鴨子上架一樣顯得煩躁。所以我總是會問學生：「如果你是花，會想受到什麼樣的對待呢？」自然而然的，大家插花時的表情也慢慢變得優雅了。看著大家的改變，我也覺得非常開心。

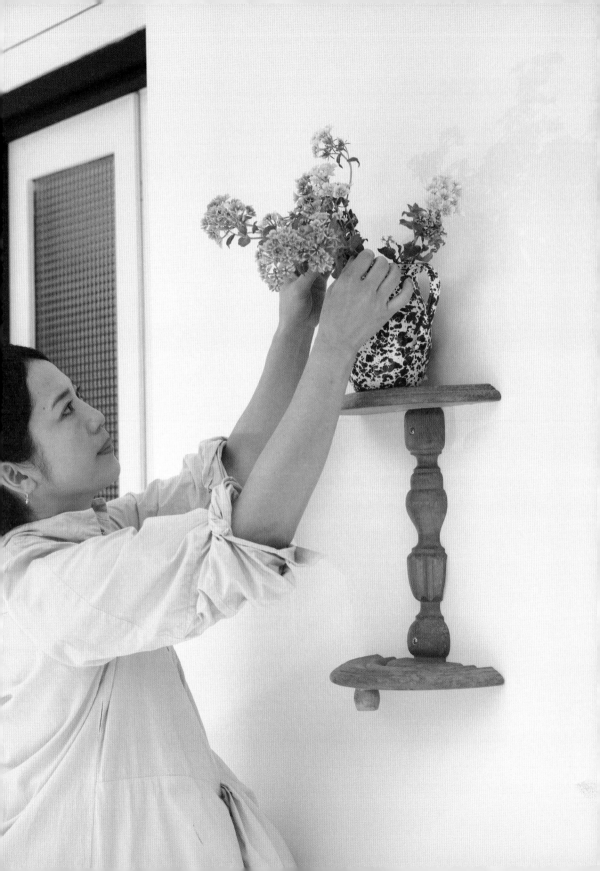

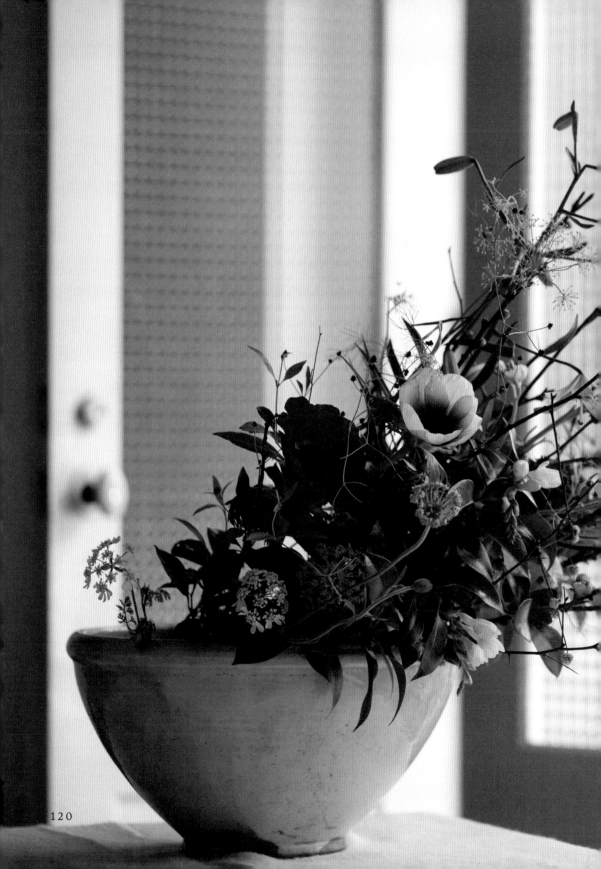

January LA

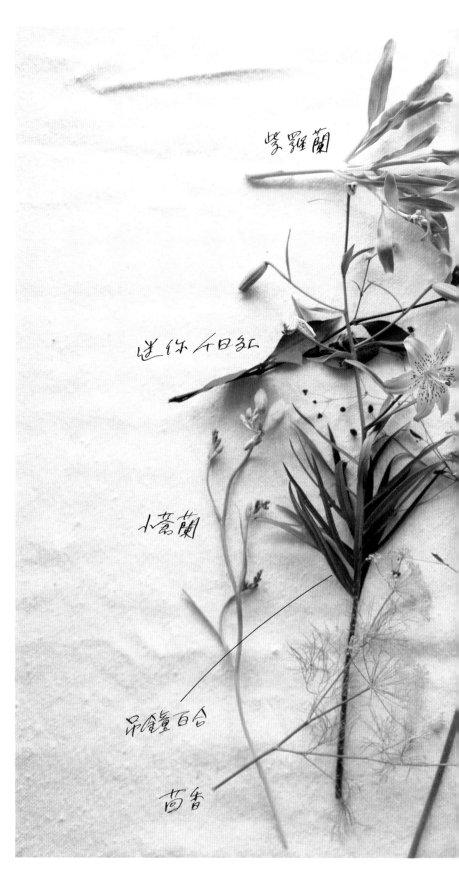

紫羅蘭

迷你千日紅

小蒼蘭

吊鐘華百合

茴香

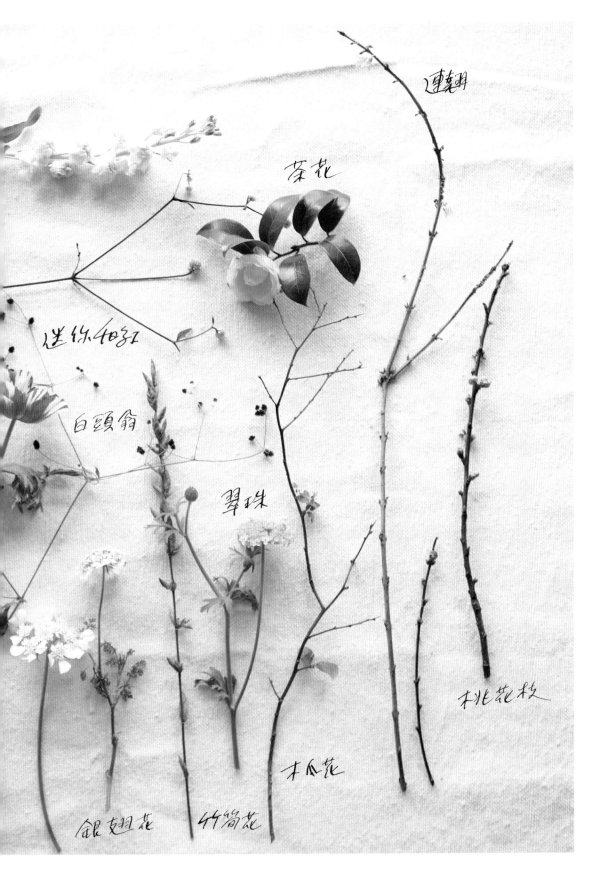

連翹期

茶花

迷你組紅

白頭翁

翠珠

桃花枝

木瓜花

銀翅花　竹籥花

等待春天

一月時，台灣氣候已經相當於日本的春天，開始可以看到梅花、木瓜花以及球根類等等，這些在日本要早春才會出現的植物。台灣特有的紅色山櫻花也在此時開始綻放。

山上的樹和草叢間的植物在冬天時凋零，讓山景看起來十分地寂靜空曠。但是慢慢地，地面上也冒出了悄悄開著花的球根類。飽受冬日寒冷的植物也漸漸出現一顆一顆硬硬的小花苞。即使氣候多變，有時忽然回暖，有時連續幾天低溫又下雨，忽冷忽熱又晴又雨，但在這種時期，能看到山林每天不同的顏色變化，仍然令人興奮不已。

這個季節使用的花材有，莖枝較短的球根類植物和梅花這種開著小花的細長枝幹類，同時使用各種不同高度的花材時，就很適合投入式插花。因為白頭翁、陸蓮花等短小嬌嫩的球根類植物莖很細，插在劍山或插花海綿上容易折斷。如果是使用將枝幹類組合為基座的投入式插花，就可以讓花材們互相依偎在花器中，不用擔心會傷害到嬌嫩的細莖。

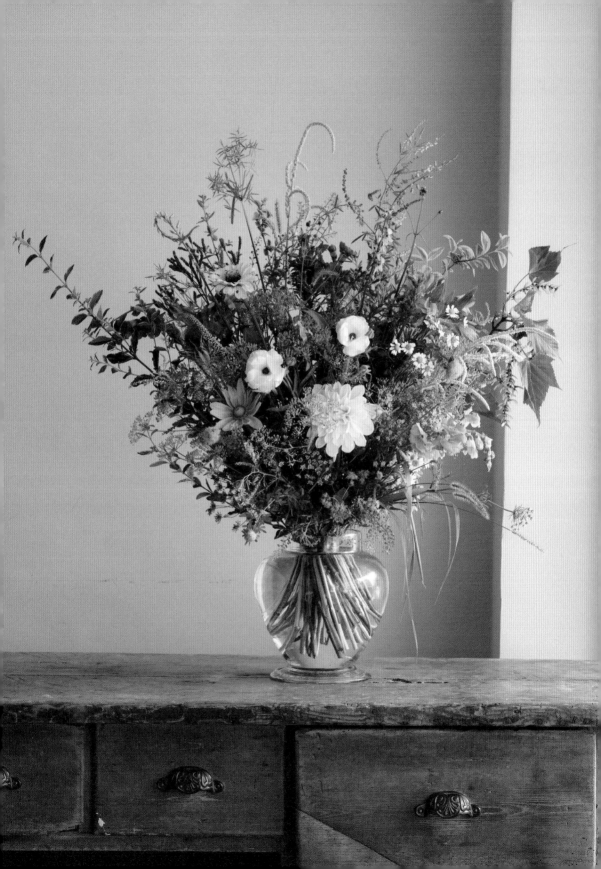

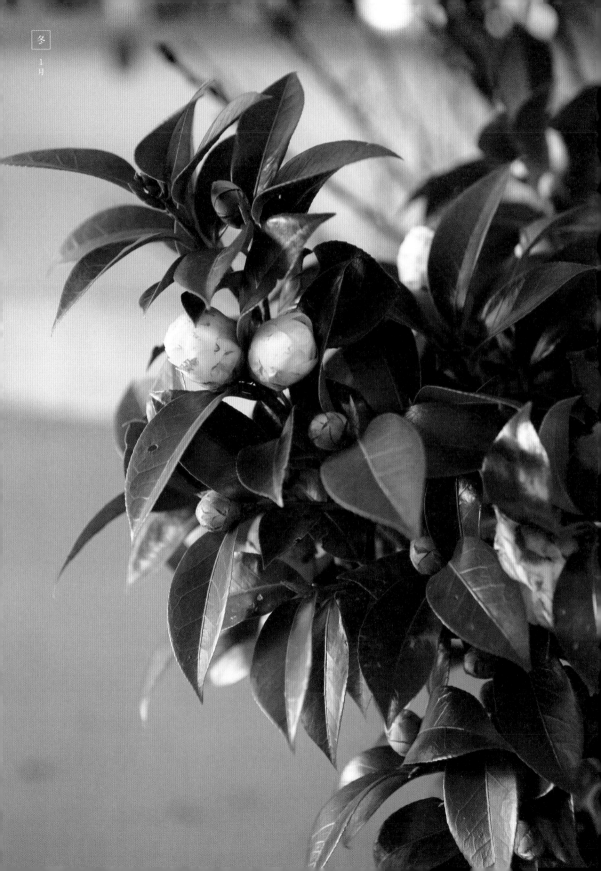

我很喜歡用山茶花，特別是開著白色小花的山茶花。我的習慣是從山茶花這種枝狀豐富且葉片茂盛的花材開始投入花器。順帶一提，山茶花屬於常綠樹種，是少數在寒冷的多天也能展現美麗葉片的植物。

投入第一支花材時，最重要的是一定要讓枝葉分岔的部分穩穩地靠在花器的邊緣，這樣基底才夠穩定。如果第一支花材沒有站穩，接下來投入其他花材時會越來越難固定，尤其是長度比較長的材料最容易遇到這種狀況。我總是不厭其煩地告訴學生們，一定要慎重選擇第一支、第二支的花材，並盡量地修剪得短一些，才能打好堅固穩定的基座。

我經常在課堂上把插花的結構比喻成蓋房子。如果沒有穩固的地基，是不可能蓋出高樓大廈的。

基座完成後，輪到處理枝葉較細小的花材。由於早春的花都很細柔嬌嫩，我會先把枝葉類全部插好後，再放入其他花材。首先是松蟲草、茴香等分枝較多的植物，然後才開始插花。記得插花時，也要先從尺寸比較大的花材開始。可以邊留意整體色彩的平衡，邊慢慢決定配置。

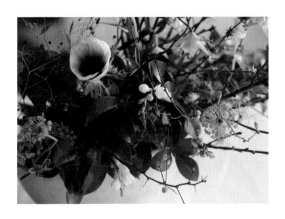

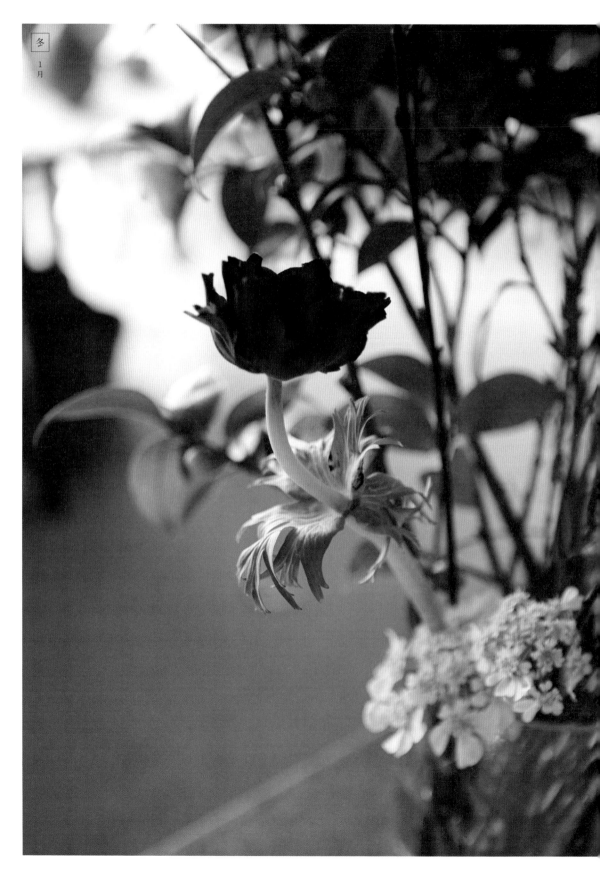

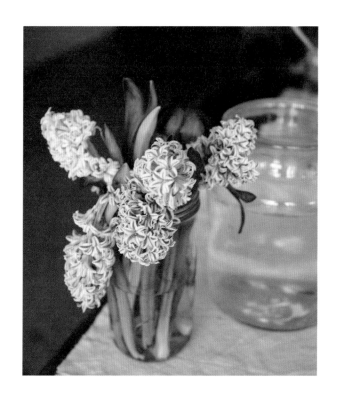

在香氣的選擇上，我也挑了一些能感受到淡淡春意的氣味，例如小蒼蘭以及茴香。茴香的氣味似乎也讓台灣學生聯想到了水餃。記得某次課堂上，有位可愛的學生說：「一聞到這個香味就餓了！」這樣隨性的對話也是課堂間非常愉快的回憶呢。

球根類植物的賞花週期雖然很短，但是枝葉上的小小花苞會一點一點慢慢地綻放，運氣好的話可以享受約莫一個月這樣的時光。

這也是這個時期獨有的賞花樂趣呢。

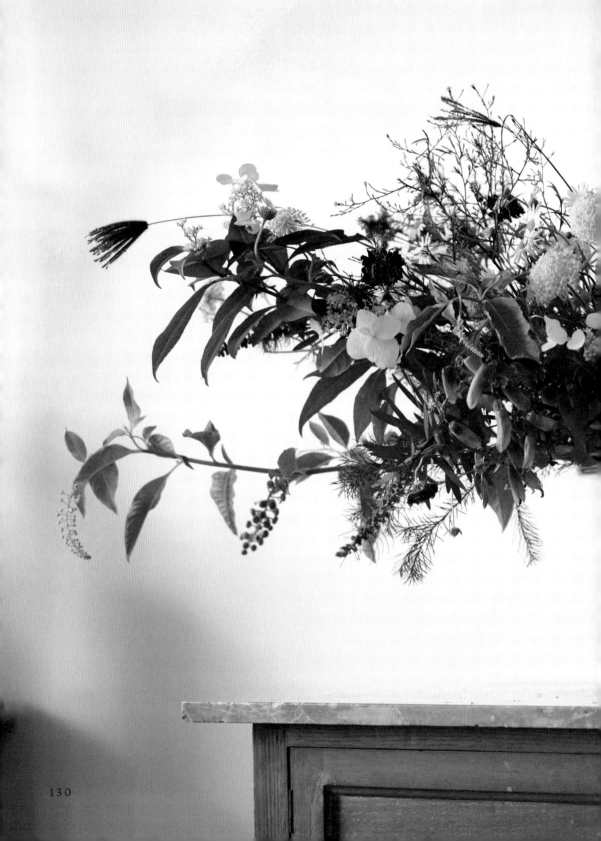

February
2月

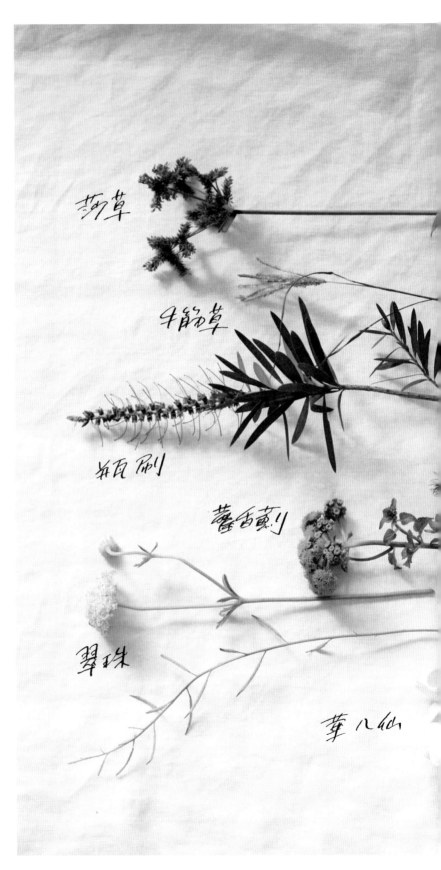

莎草

牛筋草

瓶刷

薰香薊り

翠珠

草八仙

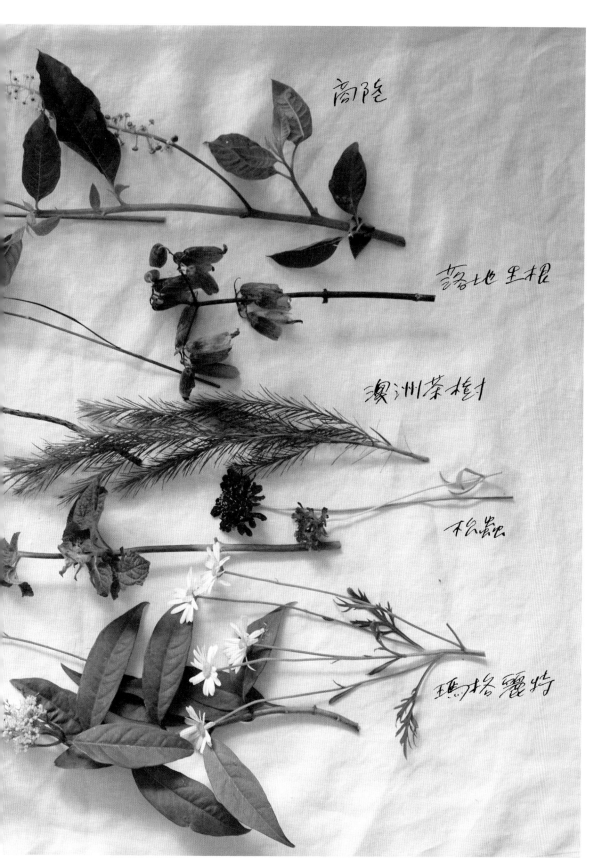

高陸

落地生根

澳洲茶樹

松葉牡丹

瑪格麗特

和花兒聊天吧

台北的雨季開始了。濕答答的天氣讓心情也陰鬱了起來，不過植物們簡直像是一盤元氣滿滿的新鮮沙拉，看著它們讓我也獲得了一些能量。

這個時期的植物在漫長的冬季裡儲存了大量的養分，即使在不穩定的天氣中，它們也扭來扭去努力地向著日光的方向生長，好像小嬰兒在找媽媽一樣，非常地可愛。新葉帶著通透的嫩綠，以及纖細的莖，清新獨特的香味我很喜歡。

這個時期上課時，我會把冬季愛用的陶製花器，換成透明或彩色的玻璃花器，還有像法國品牌Astier de Villatte這種精緻細膩的白色陶瓷花器。一來可以修飾花材纖柔的線條，二來也凸顯冬末春初青澀的色彩。

插纖細柔嫩的花朵們時，我會想像自己是在為一道新鮮沙拉擺盤。

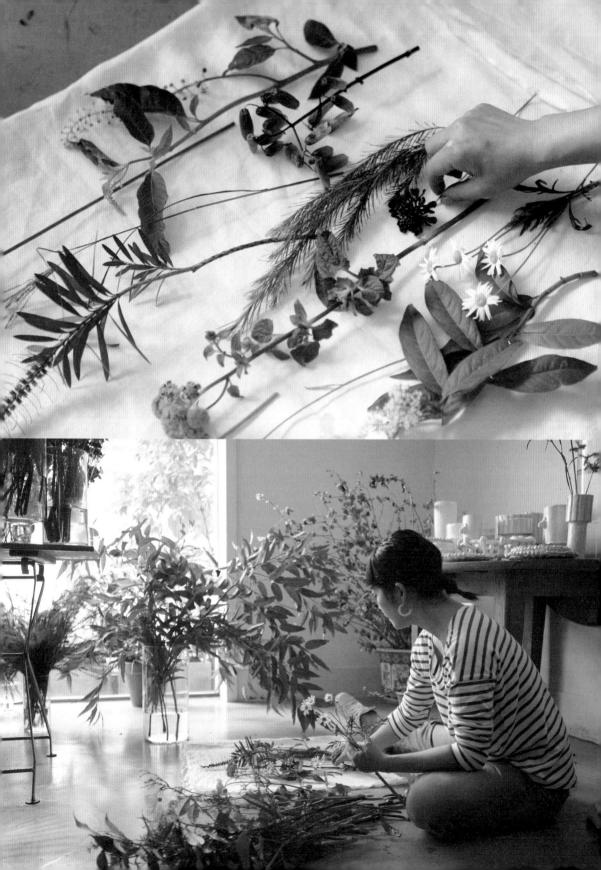

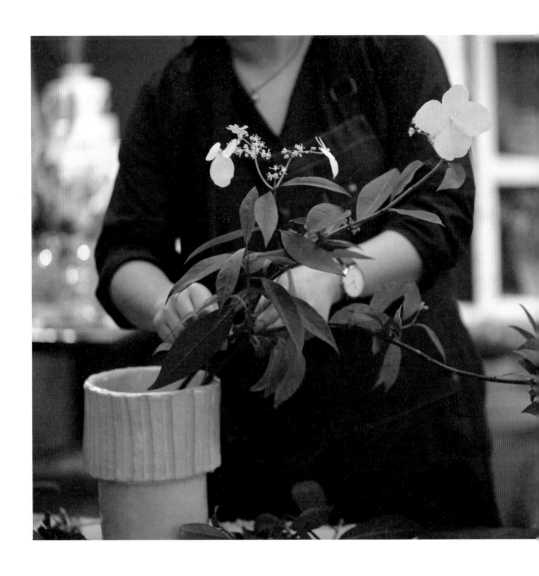

因為這個時期的日照非常短，插花時要特別注意擺放的方向，盡量讓細
柔彎曲的小花們看起來像是朝著太陽生長。基底可以使用澳洲茶樹這類
細枝葉型的花材，再溫柔地將其他細嫩的枝葉像堆疊柔軟的棉花般，一
層層放入花器，讓蓬鬆的鮮綠枝葉和可愛的早春花朵們互相交織。

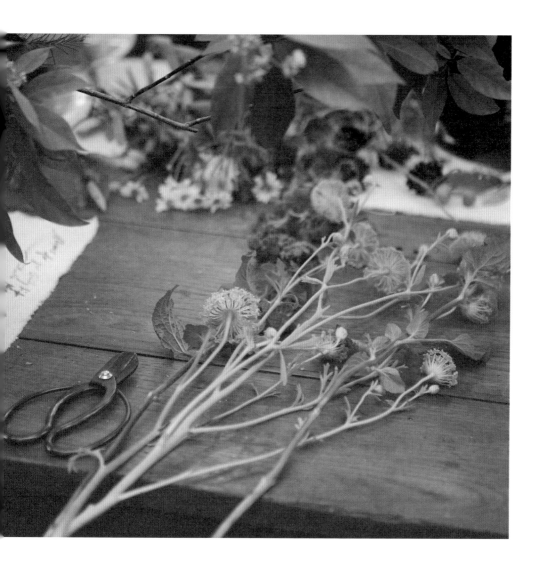

這個時期的植物像小嬰兒的細軟髮一樣容易纏在一起，所以將花材放入花器時，可以想像有一陣柔和的春風吹來，輕輕地抖動手上的花材，讓植物互相纏繞，如此一來它們自然會互相禮讓，不可思議地在花器中找到最適合自己的位置。

我常常在想，插花的時候如果是抱著「怎麼插花才會好看」或「就是要把這枝花插在這個位置」這樣單方面的堅持和強硬的態度，花朵們好像一瞬間看起來就變得不太開心了。但如果是抱持著「這朵花會長在哪個地方」、「哪個角度和位置最能凸顯它可愛的一面呢」一邊插花一邊跟它們聊天（就像跟小孩或嬰兒講話一樣），應該是和植物們最好的相處模式吧，它們自然也會慢慢成長、茁壯。

我算是比較冷靜的類型，所以不會直接說出：「小花花你是從哪裡來滴呀？」但其實在內心或許也默默地跟植物們進行了這樣的對話呢。

這個季節的花材們都非常纖細，所以插花時一定要記得將最早放入的素材做成穩定的網狀結構，否則後面的花朵們就會像被擠進客滿的電車一樣互相壓迫，如此一來作品就會失去應有的空氣感了。

為了讓陽光能透過細枝灑在每朵小花上，做出蓬鬆的網狀結構是非常重要的。跟莖葉扁塌的沙拉比起來，蓬鬆水嫩的綠葉沙拉看起來是不是更好吃呢？帶著這樣的想像，試著插插看這個時期的花材吧。

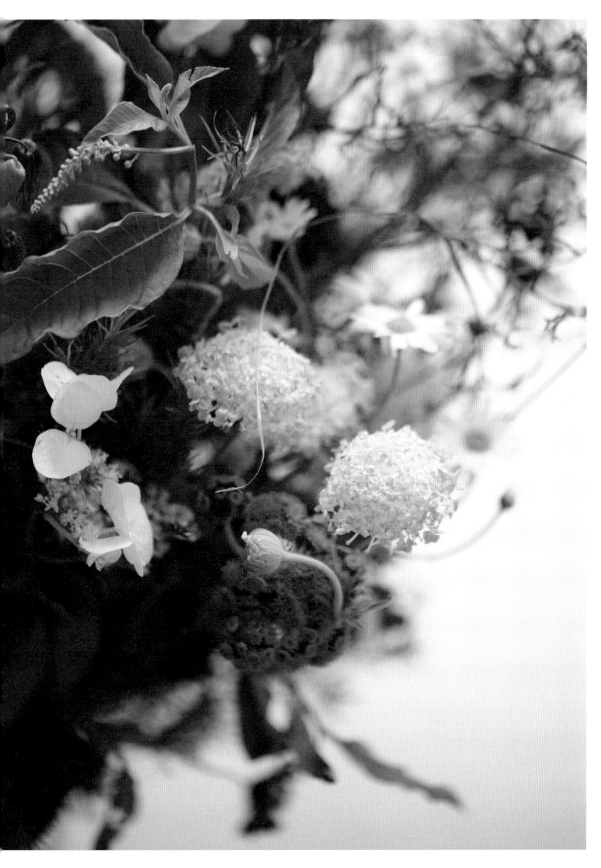

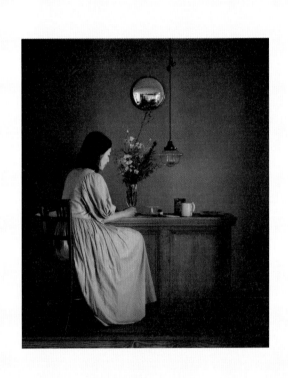

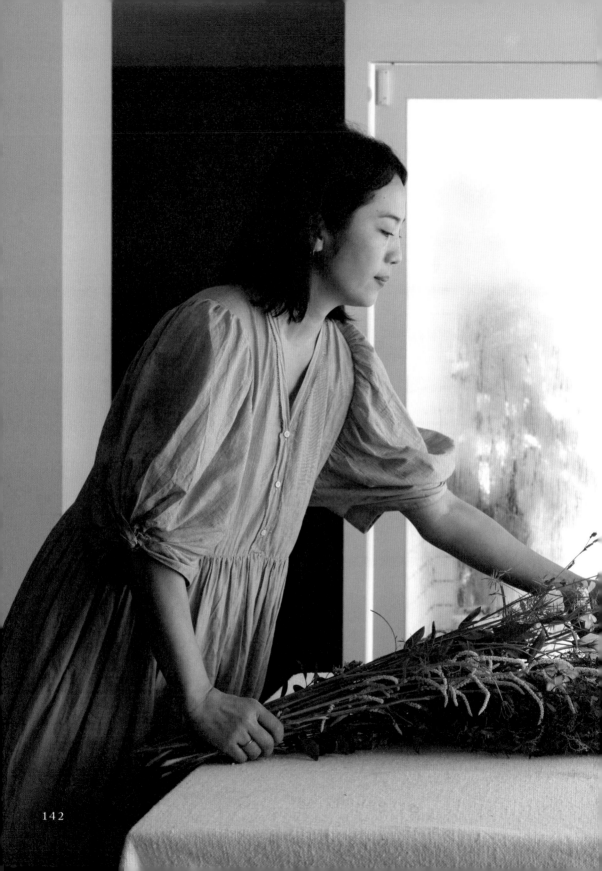

Seasonal Note

季 節 鮮 花 課 筆 記

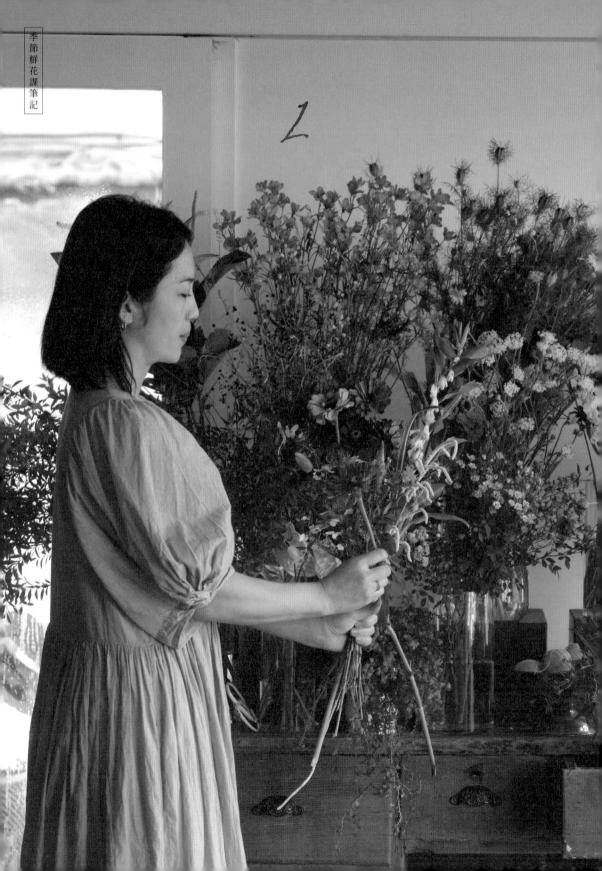

如 何 挑 選 花 材

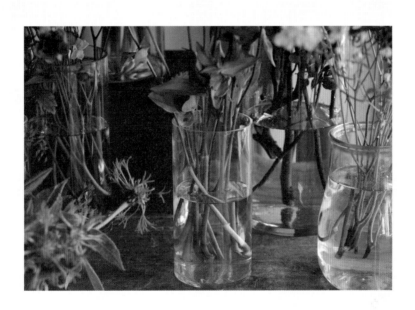

無論是在花市或是花店,買花時首先要注意的是,花瓣的潤澤度和花莖(或是花托)的狀態。花莖直直往上長、葉子和花瓣都帶有彈性的花是最理想的。也可以試著把花倒著拿看看,如果葉子和花瓣都不會掉落就可以了。如果泡在水裡的花莖有味道、太軟,或是有黏滑感,那可能就已經不太新鮮了。

總言之,花葉是否有彈性和花莖的狀態,是選花最重要的關鍵。

通常花市的進口花卉是在週一或週四進貨,早一點去比較有機會找到數量少,或是特別的花材。常常去的話就可以認識一些花商,知道更多細節,例如每一間專賣店的特別材料等等。也有一些攤商自己就是花農,可以直接詢問材料進貨的時間,有些店家還可以接受事先預訂呢。

在選花的過程中,我習慣先挑選季節性的枝材或葉材,再陸續搭配花朵的部分。逛花市時,同一種材料可能有多個攤商販售,建議先逛一圈後,選擇當天花況最好的店家購入。

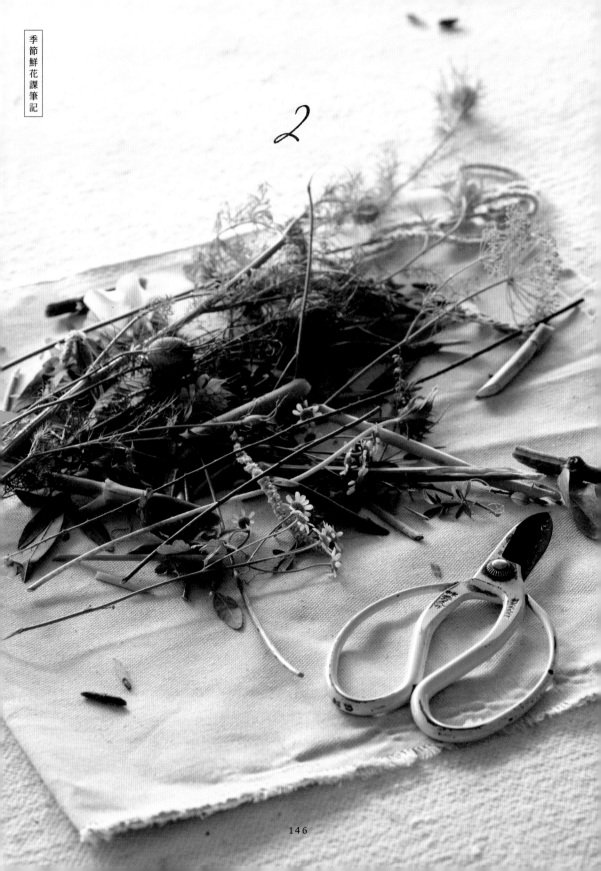

季節鮮花課筆記

2

146

插　花　前　的　準　備　工　作

開始插花前的準備過程，一邊整理花材、修剪多餘的葉子，慢慢整理插花的心情。

step 1　空出整理花材的空間

可以利用畫布或各種布材，攤開後在上面整理花材。在布上面整理的話，之後要收拾也比較輕鬆。

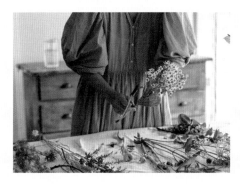

step 2　整理花材

如果是從花市買回來的材料，會是沒有處理過的狀態。在這個步驟，我們需要一支一支整理材料，重新修剪花莖、剪掉不漂亮的莖葉。會泡到水裡的葉子也必須去除。這個時候也可以觀察每個材料生長的線條和樣貌。

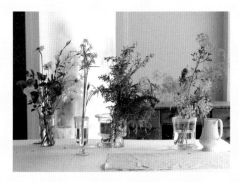

step 3　將花材分類

最好先準備好幾個可以立刻使用的瓶器，剪完莖的材料馬上投入盛水的花器能保持花草有精神的狀態。將整理好的材料分類，大致分成枝幹類、富含空氣感的材料、花材，最後是纖細的材料，方便為插花做準備。特別是比較容易失去水分的材料，這個時候也可以放進瓶器裡讓它們喝水休息。

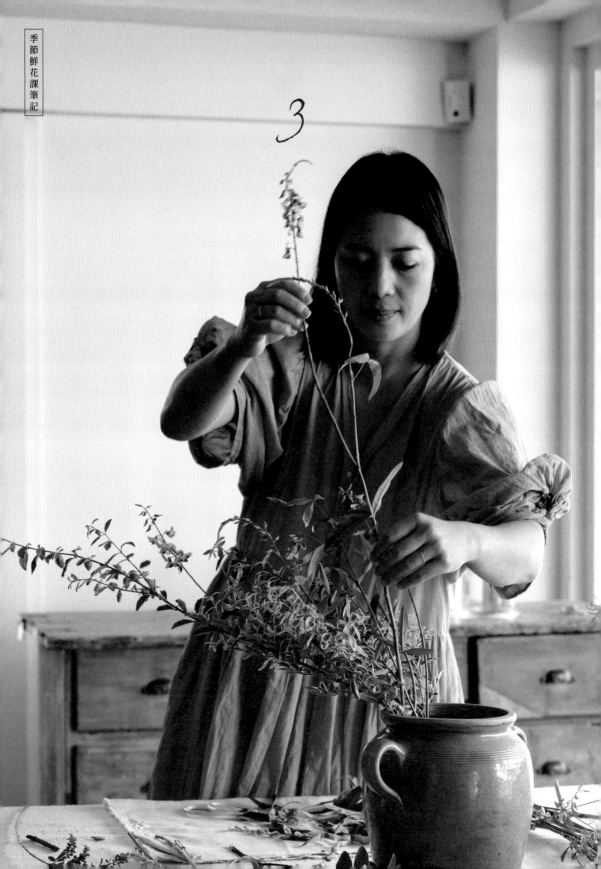

開　始　插　花　吧　！

在 Salon 我們特別喜歡運用當季、可以看出季節感的材料。投入式插花不使用劍山或海綿固定花材，而是利用植物本身建立架構，呈現植物好像在山野自然交錯生長，追逐著陽光的樣貌。

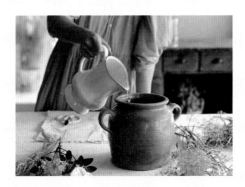

step 1

在花器中加入3/4的水。

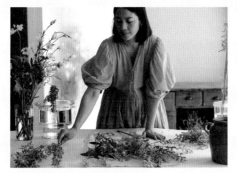

step 2

將使用的花材，以枝材、葉材、果實類和花朵等分門別類。較容易失去水分的植物，可以先放進事先準備的瓶器裡保水。

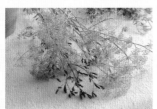
柔軟、帶有空氣感的植物

花材

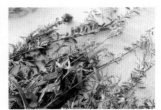
葉材

step 3

依據選用的花器，將花材剪到適合的高度、分枝，剪掉多餘和腐爛的莖葉等。

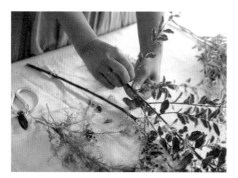
3-1 拔掉多餘的莖葉

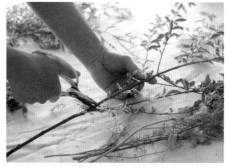
3-2 將太長的莖枝剪成合適高度

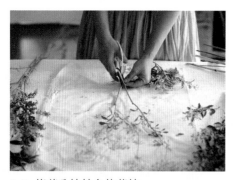
3-3 修剪分枝較多的莖枝

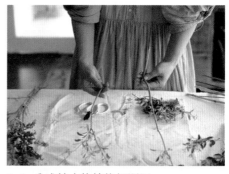
3-4 分成較小的枝條好運用

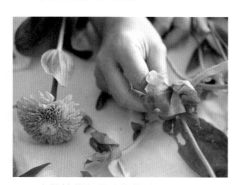
3-5 去掉枯萎與殘破的葉子

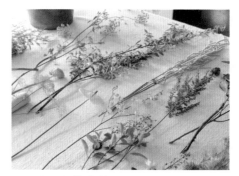
3-6 整理好的花材

step 4

先投入莖部較硬的枝材,特別是從分枝多的種類開始,讓枝葉分岔的部分穩穩地靠在花器邊緣,將基礎的骨架做出來,這一支材料的角度會決定整個作品的方向。

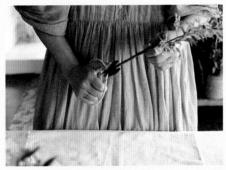

4-1 修剪莖枝高度

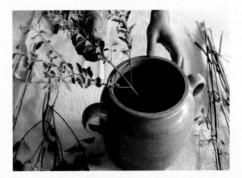

4-2 插下第一支花材

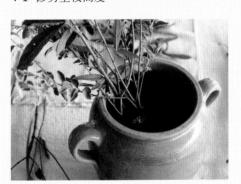

4-3 先投入莖部較硬與分枝多的花材

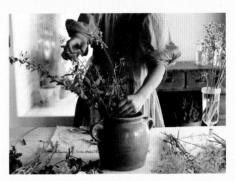

4-4 調整作品基礎

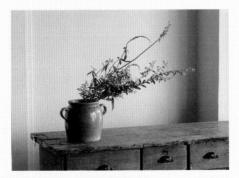

4-5 作品的基礎骨架完成

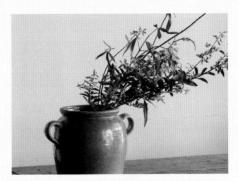

4-6 基底夠穩定,接下來投入其他花材時才容易固定

step 5

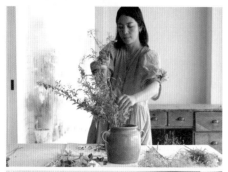

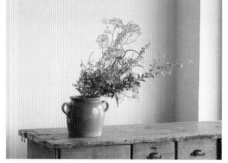

骨架完成後，再將柔軟、帶有空氣感的植物插在枝材之間，將縫隙填滿。

step 6

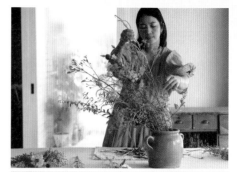

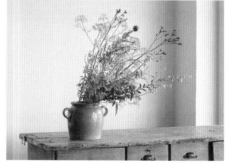

開始加入一些比較不像「花」，帶有特別質感跟樣貌的材料（圖例為馬鞭草、白藜麥）。

step 7

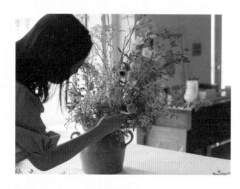

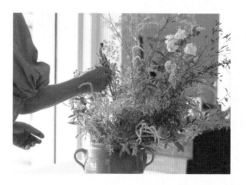

加入陸蓮、白頭翁這類花面比較明顯的花材，同時注意顏色可以呈對角方式分佈。

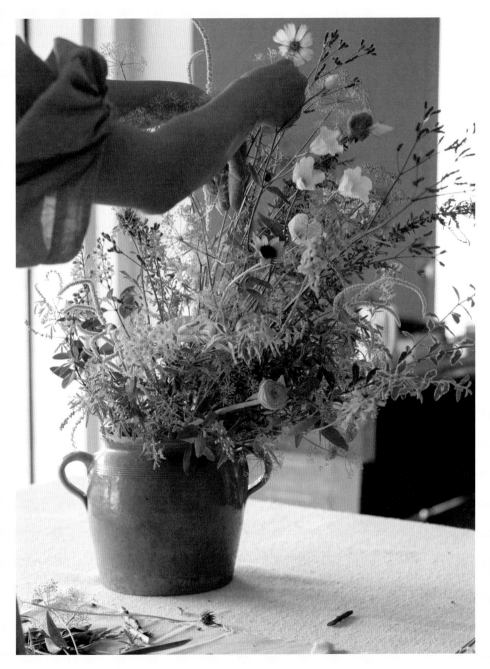

最後加進帶有線條感，細細長長的材料，像是藤類或是
小判草，檢查整個作品的前後平衡感與高低層次。

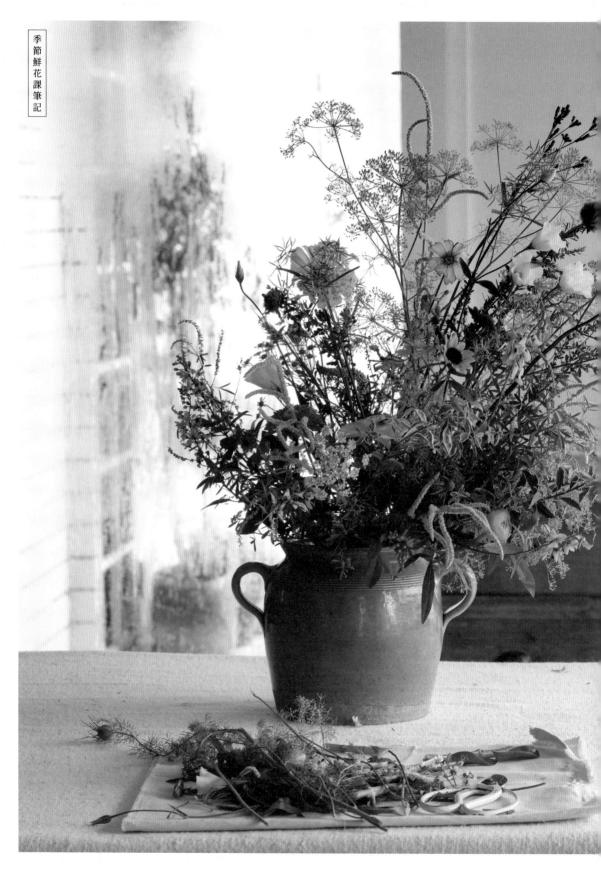

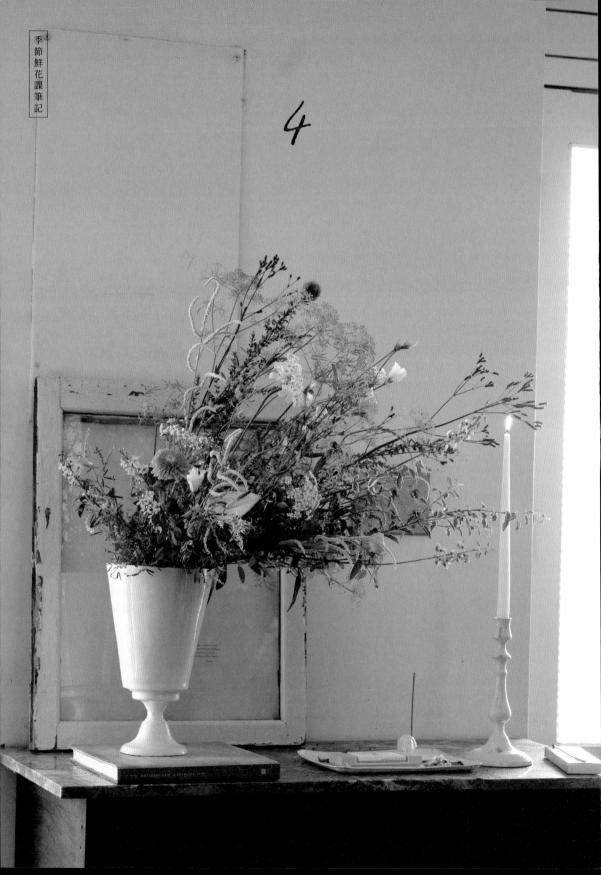

打 造 自 己 的 花 空 間

依喜歡的風格裝飾

插完花後,可以利用線香或蠟燭增添香氣
(記得要小心用火喔)。如果花本身有香氣,
可以選配香氛的味道,或擺放在攝影集、畫
冊旁,也能隨意放一些小卡,撒上花瓣裝
飾。可以想想看是要營造活潑的氣氛,還是
穩重安靜的感覺,再依照喜歡的風格搭配桌
巾和小裝飾品就可以了。

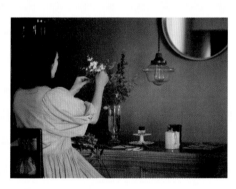

換水與清潔

投入式的插花,最好可以每天幫花換水、剪
莖,維持乾淨的環境。花朵大部分都是比較
怕熱的,盡量放在涼爽通風的地方,夏天甚
至可以在水裡加進一些冰塊降溫,或是將花
朵帶進冷氣房。我們覺得舒適的地方,也是
花朵們會覺得舒服的地方。

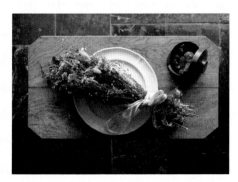

替換花器或做成乾燥花

慢慢整理掉花期已經結束的花,搭配較小的
花器。如果是可以乾燥的花材,拿起來之後
也可以綁成小小的乾燥花束,或是加進以前
做過的乾燥花圈等等保留下來。

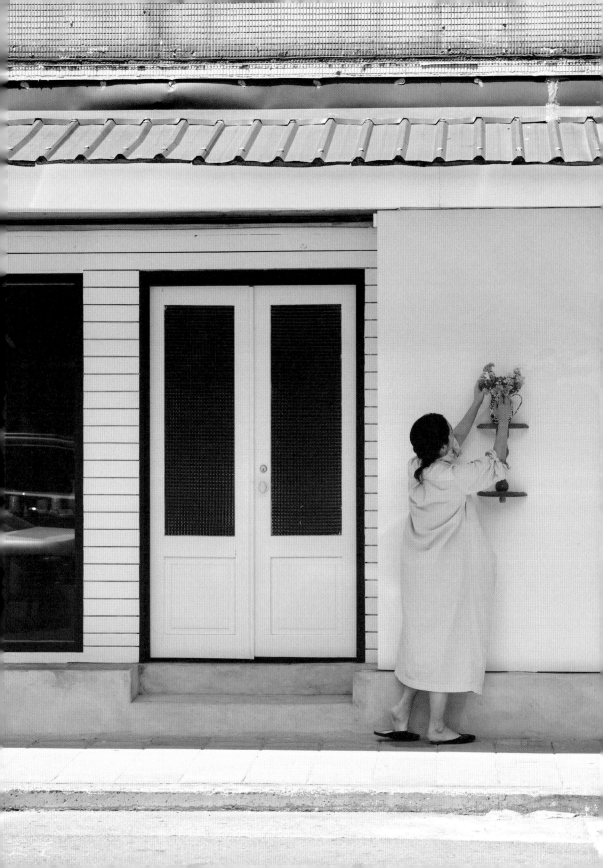

作者　嶺貴子
攝影　彭楚元
翻譯　張瑋芃
設計　mollychang.cagw.
特約編輯　一起來合作
編輯協力　Alexia、楊琇茹
行銷　陳詩韻
總編輯　賴淑玲

讀書共和國出版集團
社長　郭重興
發行人兼出版總監　曾大福
業務平台總經理　李雪麗
業務平台副總經理　李復民
實體通路經理　林詩富
網路暨海外通路協理　張鑫峰
特販通路協理　陳綺瑩
印務　江域平、李孟儒

出版者　大家／遠足文化事業股份有限公司
發行　　遠足文化事業股份有限公司
　　　　231 新北市新店區民權路108-2 號9 樓
　　　　電話：（02）2218-1417　　傳真：（02）8667-1851
　　　　劃撥帳號：19504465　　戶名：遠足文化事業股份有限公司
　　　　客服專線 0800-221-029　　E-MAIL：service@bookrep.com.tw
　　　　網站 www.bookrep.com.tw
　　　　法律顧問 華洋法律事務所 蘇文生律師

ISBN　　978-986-5562-71-7（平裝）
　　　　9789865562724（PDF）
　　　　9789865562731（EPUB）
定價　　520 元
初版一刷 2022 年8 月

國家圖書館出版品預行編目（CIP）資料
嶺貴子的季節鮮花課 / 嶺貴子 著；張瑋芃譯.
-- 初版. -- 新北市：大家出版：遠足文化事業股份有限公司發行，2022.08
160 面；17×23 公分. --（better；77）
ISBN 978-986-5562-71-7（平裝）
1.CST：花藝　　971　　111011255

Seasonal workshop
by salon flowers

嶺貴子的
季節鮮花課